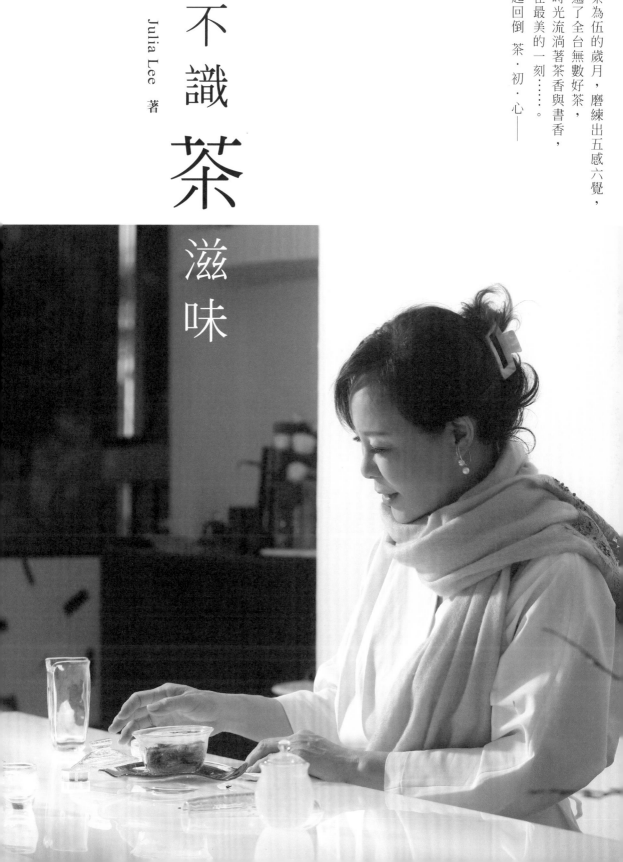

不識茶滋味

Julia Lee 著

與茶為伍的歲月，磨練出五感六覺，
嚐遍了全台無數好茶，
讓時光流淌著茶香與書香，
停在最美的一刻……。
一起回倒 茶・初・心——

目錄

目錄

與茶結緣，開啟茶香歲月

一個十歲小女孩，每天從新北市走上幾公里的路途到台北上學。在某個炎熱的夏日裡，她偶然看到馬路旁放置免費「奉茶」，在那個沒有珍珠奶茶和各式飲品的年代裡，一個鋁製茶壺倒出一杯甘美的茶水，順著喉嚨，沁入心脾，舌尖只留下茶水的清甜餘味，女孩內心充滿感動，從此愛上了「茶」。

從此每天的上學途中，小女孩多了一份期待，放學後也多了一份盼望，在炎炎夏日，內心想著等會走到茶亭，就能喝上一口茶，令溽暑不再難耐，一切都變得美好而值得。

因一位不知名善心人士的「奉茶」，小女孩與茶結下一生不解之緣。

有些茶，每次品飲，皆能散發不同的風情，如初相逢般讓人驚喜。

有些茶，讓你跌入時間長河，往事一幕幕想起。

有些茶，讓你想起最初的自己是如何被打動，讓茶走進生命，成為生活裡的無可取代。

有茶的地方，即是心的歸宿。

茶香世家，打小養成的雅好

故事裡的小女孩是我，十歲那年，無意間在上學途中喝到一杯路旁免費的「奉茶」，那一刻令我愛上了「茶」，這可能是身處滿街手搖飲的現代人無法理解的事情。

七〇年代初，台灣處於一個經濟正在起飛的時代，當時民風善良純樸，父親更是鄰里出了名的

熱情好客，只要有人上門，他總會說：「去叫姊姊來泡茶！」當時十二歲的我便開始持壺侍茶。

對「茶」，我總有自己的理解和對待。感覺我和它像是老早就相識，並相互理解，我總是知道怎麼把茶泡得好喝，什麼時候該高溫，什麼時候該降溫，就像母親知道如何把飯菜烹調得美味一樣，它就是那麼自然的一件事，於我。

懵懂的年紀、懵懂的泡茶、喝茶，沒有特別的想法，只是單純從內心喜歡，茶湯裡注滿的是少女的純淨與無染。

二十歲那年，我在「紫藤廬」茶館，買下夢寐以求的第一把壺，一把耐熱玻璃煮水壺，下面配了一個鍛造鏤雕的酒精爐座，在八〇年代初可是非常時尚且文雅的物件。

當時，去茶館喝茶是件時髦又文青的事，尤其對一個二十歲的女學生來說更是奢華，卻是我省吃儉用的生活中最大的快樂。

看著玻璃壺內沸騰的水滾跳，但我年輕的心卻感覺很沉靜、很美好，我只是安靜的泡茶、喝茶，沒有太多感覺，只是單純直心的愛茶。

談戀愛約會、朋友聊天聚會，我都喜歡到茶館，猶如現在年輕人去咖啡館一樣。

儘管當時茶道再如何盛行，像我這般喜歡泡茶、喝茶的年輕人也算是個異數——夏日午後的雷雨聲中，總會看見一個逃到茶館的女孩；冬日大考後的週末，茶館裡也會有我的身影。

與茶相繫，為生活平添雅趣

短短十多年裡，因茶而結識了許多茶友，透過茶敘、雅集、談茶、聊藝文、分享茶，為生活平添不少的雅趣。

看似無為的與茶為伍的歲月，磨練出我驚人的五感六覺，同時也嚐遍了全台無數的好茶，青春的歲月就在追茶與讀書的時光中，匆匆流逝。

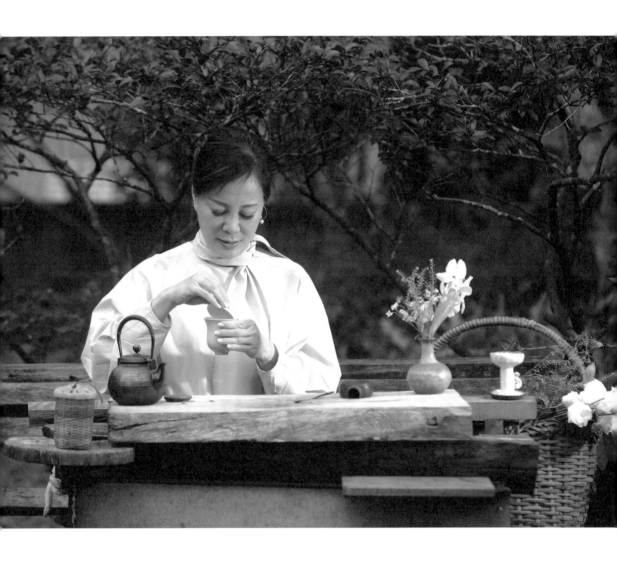

畢業後投入工作，日日帶著一把紫砂壺上班的我，曾引起同事們的好奇，我的日本主管更是天天期待喝我的茶。泡茶、喝茶讓我在職場上廣結善緣，茶與我之間又更靠近了一點。

結婚後，夫家位於北投「耕讀園」茶館附近，九〇年代初新興茶館如雨後春筍般在台灣每個城市開設，彼時正是台灣茶文化的全盛時期。

下班後和朋友小聚、吃飯、喝茶，總會約在茶館，假日休閒生活也在茶館，因此再度與茶無縫接軌，這也許是我和茶的宿緣，不管時空如何轉換，命運的一條紅線總將我和茶繫在一起。

四十歲，因對子女教育的理念，我毅然決定放棄努力經營多年的事業，和夫婿帶著小孩移居海外。

在異國他鄉舉目無親，一住就是十多年，雖然家人都在一起，但是那種說不清楚的「鄉愁」，也只有離鄉的人才能體會。

陪伴我異鄉生活的唯一確幸，還是「茶」。每每有朋友回國，總是不忘託人帶茶，當然不可少的還有自己家鄉味的泡麵，這兩樣東西，是撫平鄉愁泛濫時的唯一慰藉。

一個春日早晨，我在院子裡除草時，遇到鄰居的 Smith 太太，我開口詢問送給她的茶禮時，她回答：「茶很苦！」她得加了些許糖才比較好入口，後來我再追問，才知她竟然將茶放進微波爐裡煮。

我暗暗心痛著：「那可是台灣最上品的高山烏龍茶呀！」

因為這樣一個可愛的契機，促使我在異鄉開啟茶文化教室，想和更多西方朋友、移民家庭、華人朋友，分享屬於台灣特有的「烏龍茶文化」，無心插柳的我，卻因此得到許多意外的迴響與回饋，更多來自海內外各地的華人朋友們，也和我分享了中國各地、各方、各省的特色茶。

有「茶」的地方，就是心的歸宿

中國十四億人口各民族、各省分、各地區，各自喝著不一樣的茶，有著不一樣的地方茶俗，讓我看見茶文化的多元性與包容性，更開啟了我更多味蕾的體驗與探索，令我不禁對中華茶文化的博大精深感到蕭然與景仰。

我開始深入閱讀茶書，探究、思索、理解茶，品嚐更多不同的茶，用不同的方式泡茶，瞭解更多茶的可能性與差異性，茶的人文、知識、歷史、地理，就這樣再度跌入博大精深的茶世界裡。

讀書、習茶、教茶、分享茶、製作茶點、插花、烘焙，成為了我的日常。

因為「茶」而結識了世界各地不同的茶友，瞭解了各種民族的飲茶文化與風俗，「茶」也因此更豐富了我的異鄉生活。

一路走來數十年歲月，歷經求學、戀愛、職場、婚姻、育兒、創業、移民、教茶，成為一名茶道老師，任憑生命角色不斷地轉換與更迭，生活不斷地流轉與遷徙，身邊的朋友來來往往、有聚有散，唯有「茶」始終陪在我身邊，從來沒有被放下過，也因為有茶的陪伴，讓我在生命的每個階段，在世界的每個角落，都可以從容自在地為人處世。

茶香豐富了我的生活，也為我的生命帶來更多的美好與喜悅！

當我從南半球回到故土，放下行囊後，再度來到了「紫藤廬」，光陰荏苒，所有的茶館都變成星巴克和手搖飲料店，只有它，一直都在那裡，數十年不變，像一個等著晚歸孩子的母親（因為茶館已成為市定古蹟了）。

紫藤花依舊兀自開得燦爛，玻璃壺裡的水也正開心地滾跳著，那依舊泛著草香的榻榻米、老式的玻璃窗、池塘裡快樂戲水的鯉魚，感覺一切都停留在我年輕時，啊！我竟有些恍惚，彷彿時間都定格了。

回到台灣，雖已年過半百，心中卻有著更多淡定與從容，是歲月換來的世故，還是「茶」長年薰陶下的恬靜。教茶、習茶如故，卸下旅人的漂泊，雙腳踩在自己的土地上，哪怕在不同的城市、不同的角落，有「茶」的地方，就能令人感到心安與幸福。

年少不識茶滋味，喝懂不必等到不惑年

藉著這本小書，我想獻給一些喜歡茶，但不太瞭解茶，或是不排斥茶，但又不知道怎麼接近茶的朋友。

我不用太多艱深的文字或專業的茶知識來談茶、論茶，我想傳遞的只是一個愛茶人的單純喜悅，一種從內心出發的關照，不談華麗喧鬧的茶會，沒有高不可攀的茶具，只有在一口口的茶湯裡，引領你去發現、去感受「茶」所帶來的一切美好。

也想藉由茶，傳遞生活的愉悅與想望。

我不想教你泡茶，只純粹地分享關於茶與茶道的種種內涵與樂趣。

透過簡潔的文字，帶領你去親近、探索──茶的真味、茶的美好、茶的日常，也想拋磚引玉邀請讀者一起走入廣闊美好的茶世界，讓生活有更多的機會與茶相遇，同時也期待更多年輕朋友認識茶、瞭解泡茶、喝茶，不是老人的休閒活動，除了珍珠奶茶和星巴克之外，你還能有另一種選擇。

茶，無需調味卻自帶甘甜；不必加料卻入口香醇、四季皆宜；可暖心，亦可消暑。

當你需要思考、需要靜心時，茶，可以是你的良朋益友。

不同的茶品，有不同的內涵來滿足味蕾的無限想像，同時也承載了深遠且雅緻的文化與傳統。

世代的更迭，風土人文的變遷，茶，始終存在，從一片樹葉採摘，到細品一杯茶，歷千百年而不衰，小小樹葉，有著大大的內涵，值得細細探索和品味。

期許這本小書可以引領更多人，讓茶走入你的生命，一起加入愛茶人的行列。

12

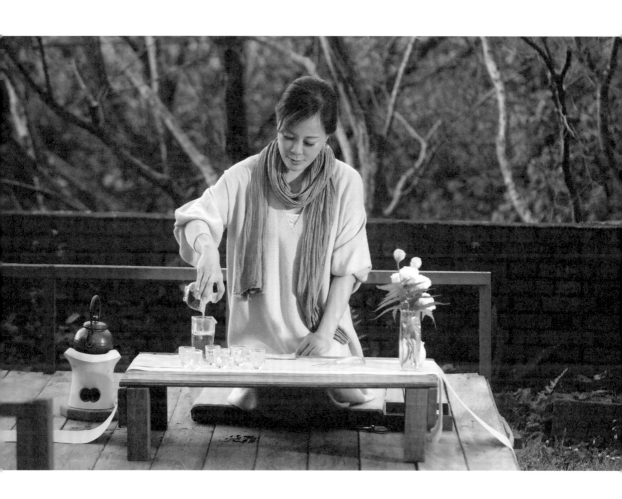

尋幽探訪，茶的前世今生

「茶」是樂章，有節奏、有深度、有高亢、有起落，可以婉約、可以奔放，遇到好的樂手（茶人），可以奏出美妙雋永的樂章。

01

為自己泡一杯茶

擇一個陽光明媚的早晨或午後，帶著美好心情，為自己泡一杯茶，不為什麼，只為在忙碌的紅塵裡，找尋片刻的寧靜時光。

泡茶是一件簡單的事，一個蓋杯或一把紫砂壺便可，簡單三個動作——置茶、沖水、出湯。

即便這麼簡單，你是否也不知該如何下手呢？

記得小時候父親因為好客，總喜歡以茶待客，當客人離開時，我總會幫忙清洗茶具，偶然間發現茶壺裡總是塞滿了未泡開的茶葉，可是它明明泡了很久啊？

小小年紀的我，開始琢磨這個現象，原來是置茶量過多，茶葉在小壺裡彼此擠壓，無法完全伸展，更無法充分釋放，因此需要更長時間的浸泡，也因為浸泡的時間過長而產生了苦澀味，濃郁苦澀的茶湯，使得原本高檔的茶變得毫無價值可言。

也因此，父親總會懷疑他在茶行試喝的茶，和他買回來的茶並非同一款，後來經我減少茶量、重新沖泡後，他總算相信不是茶的問題，而是自己泡茶的技巧不對。於此之後，我便開始成為小茶妹了。

泡茶時，「置茶量」是個絕對關鍵。

茶量過多，則茶湯苦澀；茶量不足，則茶湯寡淡無味。

泡茶必須先瞭解壺或茶器的「容量」，再依照不同的茶品來決定「置茶量」。我們先以球型烏龍茶來練習，舉例來說：如果一百二十毫升的茶器（壺、杯），我會建議置入六克的茶葉（120/20＝6），也就是將毫升數除以二十，等於置茶量，這是一個基本公式，再依照個人口味予以增減，其他茶類亦可依此類推。只要依循這個基本公式，「置茶量」對了，就先成功一半了，如此要把茶泡壞就不容易了。

返台後的這些年來，看過不少泡茶多年的朋友，泡茶很隨興，並無定量，因此茶湯也是很不穩定，有時好喝，有時苦澀，如同月的圓缺，時好時壞。

泡茶時，如果善用一些簡單的輔具（一個量杯、一個小磅秤、一個計時沙漏），便可幫助自己演繹一杯完美的茶湯。

先量一下茶具的容量（毫升數）、置茶量（克數），以沙漏作為輔助計時器。經過長時間的練習，累積到足夠的經驗值後，這些輔具是可以完全拋棄的。

試試看，找一段悠閒時光，為自己泡上一杯茶，將會有意想不到的驚喜，或許你會從此愛上茶滋味。

無苦無澀不成茶

「苦澀味」應該是所有人對茶的模糊印象，又說「無苦無澀不成茶」，那麼茶到底該不該存在苦澀呢？其實這是個很令人疑惑的問題。

茶湯苦澀與否，來自於兒茶素的含量多寡而定，由於兒茶素與口腔中的蛋白質相結合，因而引發苦澀感。帶有苦澀味的茶並非不是好茶。

兒茶素又稱為茶單寧，主要分為「酯型兒茶素」與「游離型兒茶素」兩種，前者帶有澀味，但也是茶葉香氣的主要來源；後者帶來苦味，同時也是茶葉甜味與回甘的主要滋味。所以才說「無苦無澀不成茶」。

茶的苦澀亦如人生，我們學習泡茶的目的，就是學習如何把茶的苦與澀降至最低，把茶葉的香氣與甘甜發揮到極致，亦如人生！

一般來說，我們可將茶湯苦澀味的輕重成因，分為六個部分來探討：

一、茶葉品種

大葉種的茶葉組織較為肥厚，因此兒茶素的含量也較高於綠茶、包種茶之品種，因此也比小葉種較為苦澀，大多用來製作紅茶，如台茶8號（阿薩姆紅茶）、台茶18號（紅玉紅茶）、台茶21號（紅韻紅茶）。

台灣大多數烏龍茶均屬小葉種，因其具有豐富的香氣物質與葉綠素，適合製作綠茶或部分發酵

茶，如：包種茶、高山茶、鐵觀音、凍頂烏龍、蜜香烏龍、東方美人茶等，隨著發酵度的不同，兒茶素（茶多酚）的高低也各不相同。

二、產地環境

茶樹生長的環境的土壤、水分、日照、海拔，每個環節都會影響茶葉的品質，隨著海拔的升高，兒茶素也跟著降低，而茶胺酸（氨基酸）的含量則與海拔的高度成正比，因此高山茶茶湯細膩滑口，滋味甘醇香甜。

三、採摘季節

依季節而言，夏茶所含的兒茶素最高，其次為春、秋茶，冬茶最少。

依氣溫而言，環境溫度越高茶多酚（兒茶素）的含量也越高，茶湯的滋味也較苦澀，雖然低溫環境時，茶葉生長速度緩慢，產量較低，但苦澀味相對也較低。

四、採摘的成熟度

依採摘而言，越嫩的茶，兒茶素含量越高，隨著茶葉的成熟度，兒茶素也慢慢降低，因此茶葉採摘過嫩的話，做出來的茶苦澀味也會較明顯。然而綠茶則不同，綠茶是以採摘嫩芽為上等，因嫩芽中的兒茶素較高，因此沖泡時需盡量避免高溫，以降低苦澀味。

五、製作工藝

憑藉製茶的工藝，可將茶葉製作過程中所釋放出的胺基酸與醣類的甘甜物質，來平衡兒茶素的苦澀味，使茶湯更為甘醇平和。

六、沖泡技巧

泡茶時，水溫、置茶量與出湯時間都是至為關鍵的技巧，水溫越高，兒茶素釋放越快，浸泡時間越久，兒茶素溶出越多，茶湯必然苦澀，如果置茶量也能拿捏好，就不致辜負製茶者的一片苦心了！

03

茶的源起：從藥用變成國飲

中國是茶的故鄉，也是茶的發源地，《神農百草經》也有「神農嘗百草，日遇七十二毒，得茶而解之」的說法。

自神農氏發現茶，至今已超過五千年，當時人們只是把茶視為藥用的養生飲品，最直接且明顯的療效便是消炎、解毒。

經過時間與歲月的累積後，人們在生活裡逐漸發現茶的神妙之處，便開始把茶當成貢品，進獻給皇室，而民間百姓也逐漸開始普及與流行，甚至有些食肆、飯館、酒樓也開始提供了茶水的服務與販售。

茶在中國從藥用開始，逐漸轉變為日常飲品，自秦漢以後，飲茶文化逐漸蔚然成風，到了唐代，陸羽寫出了世界第一部茶葉專書《茶經》，製茶、烹茶、品茶開始成為高雅講究的生活品味，茶在唐代受歡迎的程度，可以從唐代開始徵收茶稅而窺知，在當時，茶幾乎已成為唐朝人的「國飲」。

到了宋代，由於皇室的推崇與文人的追捧，再次將品茶文化提升到一個藝術與精神的境界，「茶」已然成為文人墨客的風雅韻事，更是民間百姓的日常。

飲茶既作為生活的需要，也成為高雅的精神享受，再經由歷代文人墨客的推波助瀾，風雅的飲茶文化自此深入各個階層，茶具、茶品在茶道藝術上也成為一門講究的學問，並與時俱進。

到了清代紫砂壺的製作，更是達到一個燦爛輝煌的巔峰。

時至今日，茶、咖啡、可可已然成為世界三大非酒精飲料，而茶是最古老也最迷人的一種，且歷千百年而不衰，其中迷人之處，且讓我們慢慢揭開它的神秘面紗。

04

愛茶人

茶是世界三大非酒精飲料（可可、咖啡、茶）之一，其色、香、味俱足。觀色、聞香、品味，皆能成趣。

有人說，文人雅士因飲茶而文思泉湧，修道之人以茶來參禪悟道，平民百姓因飲茶而安身立命。

作為一個愛茶人，學習茶道不是為得到另一個身分，或是附庸風雅，泡茶也無需改變自己，更無需因為泡茶而轉換角色，只以一顆純粹的愛茶之心，忠於自己便好。

習茶，使視野更寬廣、生命更豐富，也使生活更加美好而有趣。

中國文壇有「李白如酒，蘇軾如茶」之喻。李白詩詞豪放灑脫，充滿酒神般的浪漫與飄逸；蘇軾的詩詞豪情、內斂，不焦、不躁，雲淡風輕，猶如茶的淡雅與高潔。

蘇軾沒有像李白般的寄情山水，而是憂國憂民，寄情茶道。他把茶比喻為「佳人」、「仙草」，視茶為知己、好友，通過細細品茗來體悟人生，從中得到心靈的解脫，成就了蘇軾「茶香四溢」的傳奇人生，無怪乎世人評：「讀蘇軾詩文，染茶味清香。」

〈水調歌頭·嘗問大冶乞桃花茶〉詞中：「採取枝頭雀舌，帶露和煙搗碎，結就紫雲堆。輕動黃金碾，飛起綠塵埃。老龍團，真鳳髓，點將來。兔毫盞裡，霎時滋味舌頭回。」蘇軾短短幾十個字，細膩傳神敘述採茶到品茶的過程，意境優美而浪漫。

「茶」是樂章，有節奏、有深度、有高亢、有起落，可以婉約、可以奔放，遇到好的樂手（茶人），可以奏出美妙雋永的樂章。

05

茶的前世今生

嚴格說來，茶與華夏民族的待客之道密不可分。

千百年來，茶在廣袤的歷史長河中有著無可取代的地位，「客來奉茶」已成中國人的重要禮俗之一，時至今日，尤為如此。

古代封建制度下，人被分為不同階級跟社會地位，因著階級高低的差異，即便是客來上茶，茶的品級也分為很多種，茶器的精緻度以及奉茶者和陪飲者的身分，都可窺見主人對訪客的尊重程度。如果是普通訪客，只需以一般等級的茶相待，茶器也是一般，只需盡到待客之禮便可。

反之，若是來訪者的社會地位較為尊貴，奉茶時所採用的規格自當不同，從茶葉、茶器的選擇跟茶食、茶點的準備、奉茶者與陪客等各方面，都需要細細斟酌與用心款待，除了應有禮節之外，務必要讓來客感到備受尊榮。

一隻蟲、一抔土、一片葉子，影響全世界

有人說：「一隻蟲、一抔土、一片葉子，為中國撐起了半壁江山。」一說到古代中國的經濟，想必大家都會想到絲綢之路，這條連結古代中國與外國文化與貿易交流的通道，而撐起這半壁江山的三樣產品，正是絲綢、瓷器與茶葉。

◆ 一隻蟲（蠶絲）

絲綢起源於中國，相傳西元前黃帝的妻子嫘祖便已經開始養蠶取絲了，在歐洲人還穿著粗麻編織的衣服時，對中國人來說，穿戴絲織品已經是習以為常的事了。

「塞里斯」是古希臘和古羅馬人對中國的稱呼，意思為「絲的」、「絲國」，因為絲綢之路串連起兩國之間的往來。

有一次，凱薩大帝身穿一件使用中國的絲綢製成的長袍，突然現身在羅馬劇場。當他邁步踏入劇場時，陽光灑在絲綢上，光以不同的角度折射出去，所產生的絢爛色彩，吸引了所有人的目光，一瞬間凱薩大帝就成為了全場的焦點。

當時的羅馬人身上都穿著粗布製作的披風式長衫，貴族也頂多是用輕透柔軟的亞麻織造的麻衣，第一次看到如此輕柔、華麗的絲綢後，怎麼可能不受到吸引呢？在此之後，絲綢很快地風靡了整個羅馬帝國，成為上層社會貴族們展現身分和財力的證明。

當時王公貴族窮奢至極，紛紛穿上昂貴絲綢製成的衣物，當時一磅高級絲綢料子（約十尺）就要價值十二兩黃金！由於羅馬人對絲綢需求大量增加，每年都要支持十萬盎司的黃金來進口絲綢，造成羅馬帝國嚴重貿易逆差，使得羅馬帝國制定法令禁止所有人穿著絲綢，可見絲綢為中國帶來了多大的利益！

直到十七世紀時，歐洲本土生產的絲綢在品質上已與中國貨品不相上下，但在貴族們心目中，只有穿用中國的絲綢才有面子。

可見得這幾世紀以來，絲綢為中國帶來了多大的利益！

◆ 一抔土（瓷器）

瓷器可說是中國對世界文明的偉大貢獻之一。最早的陶器出現於距今一萬五千年的新石器時代，而中國瓷器大約是殷商時期就出現了。

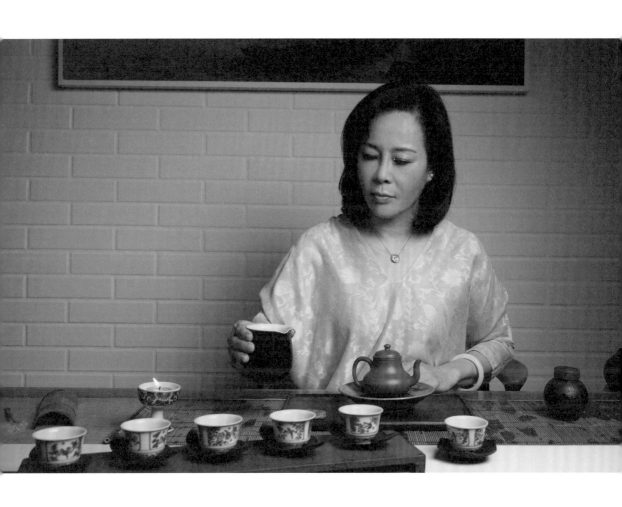

從新石器時代開始至清代為止，中國陶瓷工藝與技法隨著時間的演變，陸續發展出了白瓷、青瓷、青花瓷、唐三彩、五彩等種類，從陶瓷來體現古人對於美的追求塑造，從出土的瓷器可以發現，各個時代都有非常典型的技術與審美特徵，從唐代開始，瓷器就開始出口到東南亞、歐洲等國家，瓷器也成為古代中國的經濟命脈之一。

西方人對中國瓷器的喜愛，可以從瓷器的英文略窺一二，他們將瓷器稱為「china」，中國（China）同為一詞，瓷器可以說是中國的代表符號。

◆ 一片葉子（茶葉）

中國茶葉從中世紀開始，陸續傳入中亞等地。自大航海時期之後，歐洲人將中國茶葉帶回了家鄉，隨後歐洲就開始流行了飲茶文化，茶葉也為中國帶來了可觀的收入。

英國人每年要花費八十多萬兩白銀跟中國買茶，到了十九世紀，甚至上升到每年六百萬兩白銀。

在鴉片戰爭後，因為五口通商的便利，讓茶葉貿易持續上漲，每年茶葉進口所需花費最終漲到了三千萬兩白銀，更不用說美國、法國、俄羅斯這些飲茶大國了！中國出口茶葉數額年年創新高，因鴉片貿易而流失的真金白銀，再度回到了中國的口袋裡。

鴉片戰爭後，中國丟失了大半江山，大清王朝被迫開放很多通商口岸與貿易，在列強搶奪、瓜分之下，國力一蹶不振，加速了衰敗、滅亡的步伐，不禁讓人感嘆「興也茶葉，敗也茶葉」。

另外可以印證「茶葉江山」的國家可以說是美國了。在獨立戰爭爆發之前，美國是英國的殖民地，在一七七三年美國人因不滿英國人長期壟斷貿易與徵稅，在英國東印度公司的茶船到港口時，趁夜把整船的茶葉倒入波士頓港中，後續引發了一系列的抗爭，被後人稱作「波士頓茶葉事件」。

這件事也成為美國獨立戰爭的導火線，在此之後的兩年，美國就正式宣布獨立，再次印證了「茶葉江山」這句話！

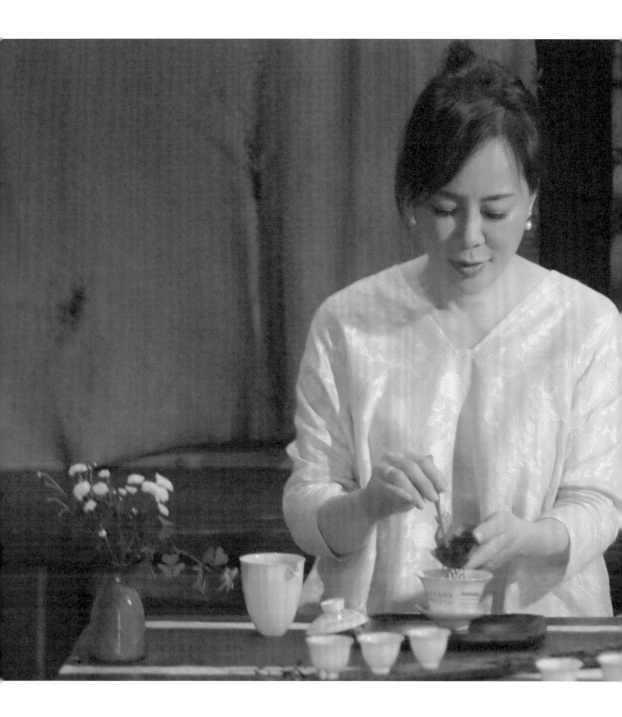

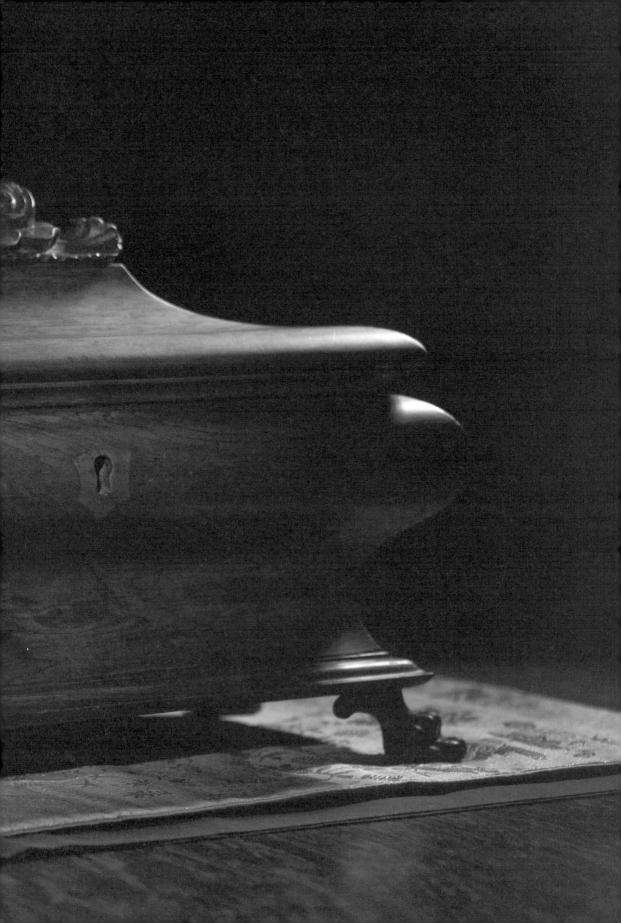

茶人與
茶器的相遇

茶人與茶器的相遇，也許是冥冥中的約定，茶器與茶
人的相識、相知、相惜，就從這裡開始……。

打開茶箱塵封的往事

旅紐的十多年裡,最喜愛在週末早上逛跳蚤市場。

只在週末早上才擺攤的市集,我總喜歡在裡頭淘一些稀奇古怪的東西,因而得到許多的滿足與療癒,那也是異鄉寂寞時的另一種慰藉。

旅遊時,偷偷脫隊溜進小鎮的古董店,也是我的癖好之一,那裡可以找到很多有趣的物品,許多前人的智慧與故事可供探索與發現。

那日造訪紐國北邊的漢彌爾頓(Hamilton)小鎮,早餐過後,閒散的沿著懷卡托(Waikato)河畔小鎮的街上閒逛,發現街邊一間不起眼的小古董店,幽微的燈光下,隱約感覺到櫥窗裡似有什麼東西在對我召喚。

我應著內心的召喚推門走了進去,遠遠望見一只精美的胡桃木箱子,在昏暗的櫥窗內閃著光,木箱外型精緻樸雅,木紋的肌理清晰可見,有種似曾相識的感覺,於是要求老闆拿出來讓我鑑賞。

接到手的那一刹,感受到的是頗具份量的沉重感,木箱的頂蓋上雕刻著一朵精美的玫瑰,底部四足獸爪,感覺迅猛有力(應該是獅足)。四周邊框處做了圓弧處理,整體造型非常莊重、沉穩。

令我狐疑的是,玫瑰與獸足這兩件毫不相干的元素,為何會同時出現在一只木箱上?這無疑考驗我的想像力,至今我仍未找到合理的解答。

木箱的整體設計不像是西方的風格,反倒是帶著東方的韻味。雙手抱起木箱,有一種奇異的感

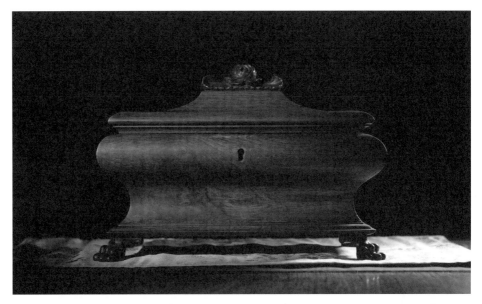

覺，起初我以為它是珠寶盒，但老闆說並不是，這又挑起了我的好奇心，完全想不出除了珠寶，它還能裝什麼？

老闆是一個紅髮紅臉的中年愛爾蘭男人，我們聊著聊著，他娓娓道出：「這是十八世紀愛爾蘭人的茶箱。」乍聽之下不以為意，誰會用這麼小的盒子裝茶，況且如果裝英式紅茶，容量可能最多也就半公斤，而且它還有鎖眼可以上鎖。

他一邊說，我一邊狐疑著，這也許是遍地產茶的台灣人所無法理解的。

然而，這個茶箱卻帶出了一段很長的故事——

十七世紀的愛爾蘭，一個不產一片茶葉的國度，在大航海時代，若有人手中持有一杯茶，這人非富即貴，因為當時茶價堪比黃金，而一杯茶更是身分、地位與權勢的象徵。

為了不被家裡的傭人覬覦，茶箱平日都是上了鎖的，只在重要宴會、家中宴請貴客時，茶箱才會從庫房裡被慎重地捧出來，放在餐桌上，再由主人親自以鑰匙開啟，用以招待貴客。而且通常只有上賓，才配得上這種儀式性的款待。

這位愛爾蘭男人訴說著自己國家的茶史，彷彿是戰士在訴說著自己的英勇事蹟，眼裡放著光，原本黝紅的臉頰上又再添了些許紅暈。

這個茶箱著實為我上了一課西方的茶史，我怎麼也沒將茶史往前三百年前的西方世界推演。

當時整個英國上流社會愛茶、嗜茶已然蔚為風尚，到了十七世紀末，為了更多人為了茶葉的暴利，賣命航海運茶。

因為茶，使英國大量的白銀流入中國，到了十七世紀末，為了平衡嚴重的貿易逆差，英國最終決定將鴉片賣給中國，才引發了後來的鴉片戰爭，後人應該很難想像，一片小小的茶葉子，竟承載了這麼沉重的歷史。

幾世紀已過，鴉片已然成為了歷史，但英國的茶文化並沒有因時間的流逝而有所改變，誠如電視劇《茶金》裡的對白：「倫敦這個城市每日下午四點（下午茶時間），會因為茶而停止運轉。」誰曾想過，這片小小的葉子竟有如此大的魔力，連我都感到不可思議。

茶人與茶器的相遇，也許是冥冥中的約定，我帶走了茶箱，它跟著我一起回到家鄉，也順帶將一個愛爾蘭家族的飲茶史，一起帶回台灣。

02

茶器茶具 14 品

想要泡一杯好茶，就先一起認識這些常見且基本泡茶工具。關於茶器與茶人的相識、相知、相惜，就從這裡開始……。

🫖 **煮水壺——自在隨心地煮水**

泡茶時，煮水壺是必備的工具之一。煮水壺的選擇非常多樣，最常見的有家庭用的快煮壺，沖泡咖啡用的細口手沖壺，有陶壺、鐵壺、銀壺、銅壺等。

綜觀這麼多種煮水壺，如果只是想在家中泡上一杯茶，我倒覺得手沖咖啡壺或配有溫度顯示面板的煮水壺，都是不錯的選擇。

若是講究茶湯品質與泡茶氛圍的愛茶人士或專業茶人，那麼無論是銀壺、鐵壺、陶壺，都各有適合的茶品，茶人也需要具備更多的專業知識，才能根據需要而選定屬於自己的煮水器。

茶壺——為自己泡一杯喜歡的茶

泡茶壺的材質種類繁多，諸如金、銀、陶、瓷、玻璃、紫砂等，都可以作為沖茶器。

泡茶時，我們會先決定「茶品」，再以茶來「選器」，搭配得宜的茶器，會為茶湯帶來完美的加分效果，有時看似普通的茶，因著選器得宜而有意想不到的驚喜。一杯適口的茶湯，是茶人修煉的精髓，也是茶主人與茶客間最好的溝通。

中國是茶的發源地，也是茶的故鄉，茶葉的種類品項更是不計其數，除了六大茶類（綠、白、黃、紅、黑、烏龍）之外，每一類茶又各有多種不同的製作工藝，因著這些不同品種、不同製作工藝的茶品，也左右著我們選用不同的茶器。

台灣擅長烏龍茶系，選用宜興紫砂壺來詮釋台灣茶是最佳搭配。

追探紫砂壺的歷史淵源可上溯至宋朝，北宋詩人梅堯臣曾詩：「小石冷泉留早味，紫泥新品泛春華」，又有歐陽修筆下的：「喜共紫甌吟且酌，羨君瀟灑有餘情。」

宜興紫砂壺是陶茶器的一種，紫砂泥料是天然原礦形成，這種陶土含有大量的石英、雲母、赤鐵礦，其中二氧化三鐵是重要的著色元素，也因此紫砂壺無需上釉，即能自然成色，而且色彩豐富多變。

紫砂泥料因礦物質含量高，加上燒結的窯溫均在千度以上的高溫，壺體緻密堅硬，因各種礦物質間相互結合而形成特有的雙氣孔結構，使其具有絕佳的透氣性，可完美演繹烏龍茶的特性，是茶人不可或缺的利器。

也由於沒有上釉的緣故，紫砂壺較容易吸附茶湯，所以才有「一壺不事二茶」之說。

如果你沒有很多把壺可供選用，那就用一把壺泡自己最喜歡或最常泡的茶，其餘的茶則選用蓋杯沖泡。

🫖 壺承——高、低、深、淺皆相宜

壺承是壺的舞台，它可高、可低、可深、可淺，可乾泡、可淋壺，端看泡的是哪類型的茶。

深口式的壺承用來盛裝淋壺時的茶水，一般用在沖泡發酵度比較高的茶，如凍頂烏龍茶、鐵觀音，或是武夷岩茶等。

高山茶或包種茶、東方美人茶等則無需淋壺，可選用平盤式的壺承，只考慮茶席的整體美感，搭配得宜即可。

壺承，又可稱「壺托」或「茶船」，功能類似於茶盤。

壺承的款式多樣且精彩，有深有淺，有高有低，有碗型，有碟型，或是雙層設計且上層有孔洞可以排水，以保持壺身的乾爽。

泡茶時，茶壺是主角，而壺承更像是茶壺的舞台。壺承與茶壺有如男士的西裝與領帶，若能搭配得宜，在茶席上可以有精彩的演出。

說到茶壺泡茶，大抵可分為「濕式泡法」跟「乾式泡法」。在沖茶的過程當中，注滿開水，然後順便沖淋一下壺身外體，一方面提高茶壺的溫度，另一方面是沖掉壺身溢出的茶漬，這是濕式泡茶法。

另一種乾式泡茶法則是不沖淋茶壺、不灑出茶水，保持泡茶時席面的乾爽，這樣的泡法有別於濕式泡茶法，不僅是近年來流行的泡茶方式，也常用來觀賞或表演的茶席。

喜歡養壺的茶友，都鍾情於濕式泡茶法。濕式泡茶和乾式泡茶各有其擁護者，特別是這幾年潮汕功夫茶風行一時，經常看到濕式泡茶法的出現。至於乾式或濕式泡茶，端看個人習慣、茶品內容來決定。

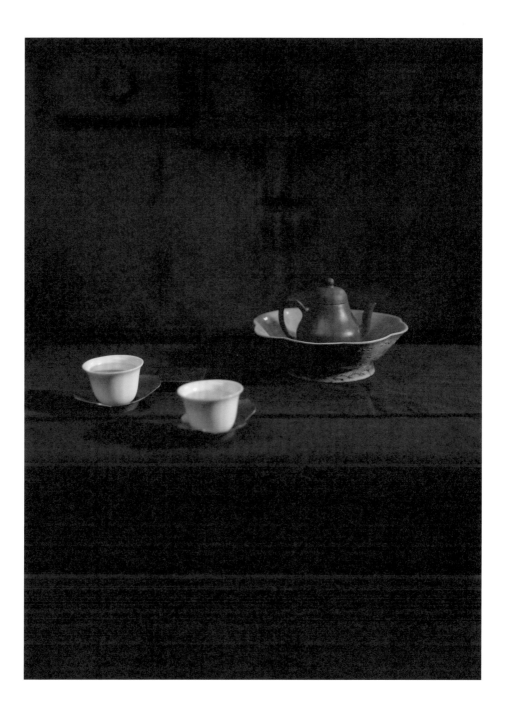

通常在表演或是正式茶會時，會以乾式泡茶法為主。這幾年由於潮汕功夫茶的復古流行，很多人又重度使用濕式泡茶法。濕式泡茶法適合武夷岩茶，而潮汕功夫茶正是以武夷岩茶為主角，其中發酵度較高的茶品或老茶都非常適合。

由於淋壺濕泡法再度蔚為風尚，許多經年不見的茶壺托、碗型壺承也紛紛出現在茶席上，茶友們可隨自己喜好的泡茶方式與美學靈感，做壺與承的搭配。

深口式的壺承，用來盛裝淋壺時的茶水，一般是用來沖泡發酵度比較高的茶，如凍頂烏龍茶、鐵觀音或是武夷岩茶等。紅茶、包種茶或東方美人茶，因為是條索型的茶，則無需太高溫，也可不必淋壺，因此選用平碟式的壺承為宜。

不管乾泡或濕泡，壺承可用來承接濕灑的茶水，並防止高溫時茶壺和茶水損壞桌面，同時保持茶席的整齊，只要與茶席的整體搭配得宜即可。

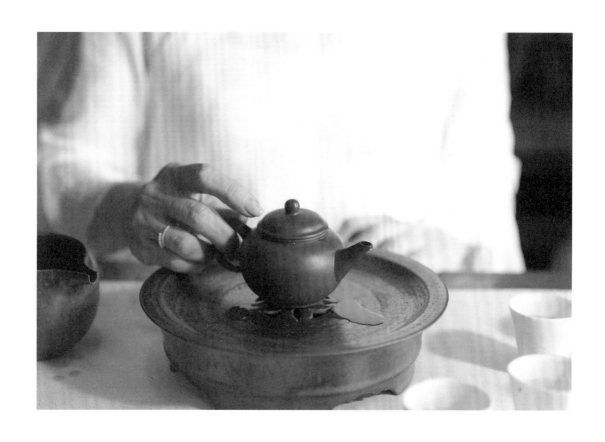

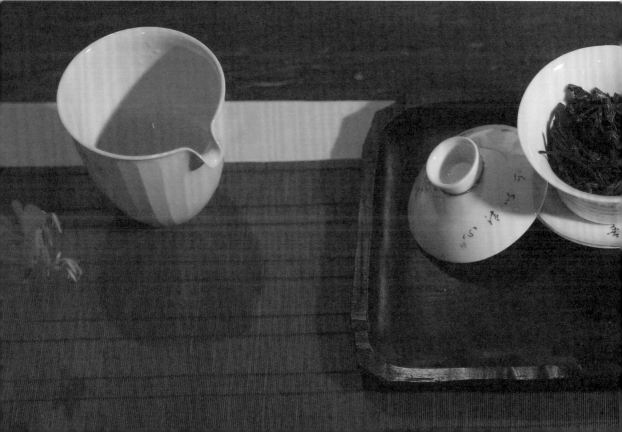

蓋碗——實用的沖茶利器

蓋碗又稱為三才碗，相傳是唐代德宗建中年間（七八〇—七八三）西川節度使崔寧之女在成都所創造發明，上有蓋、中有碗、下有托，上、中、下又稱天、地、人三才。

瓷製的蓋碗因為燒結的溫度高，內壁緻密堅硬，具有傳熱快、易揚香的優點，用來泡條索茶、輕發酵的綠茶或高香型的茶，具有口徑大、出湯快、不易悶茶的優點。

由於瓷器的緻密性，不易吸附茶味，使得磁蓋碗可以不受限制沖泡各種不同類型的茶，不致混淆茶湯。如果沒有適當的茶壺或沖茶器，不妨選一個實用稱手的蓋碗，它將會是一個很好的沖茶利器。

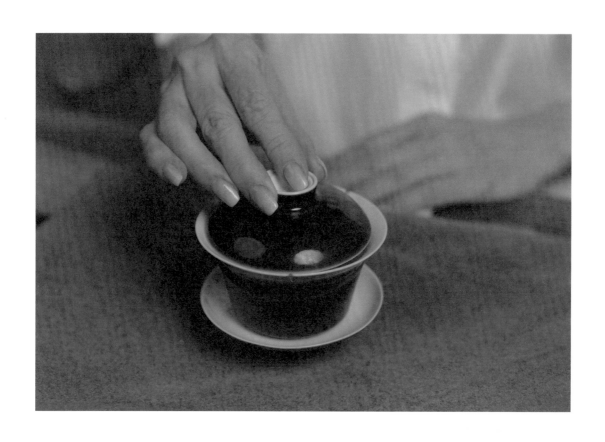

勺杯——均勻茶湯的器皿

自古以來，茶道講究的無非是個「雅」字。

文人雅士的飲茶方式，會使用多樣的輔助工具，增加飲茶的雅緻與趣味，其中茶壺是理所當然坐穩主角位置，至於壺承，則是承接泡茶滴濾下來的茶水，然後是勺杯。

早期中國人喝茶並無使用勺杯，喝茶用直接點茶法，茶湯直接點注在杯子裡。後來衍生出勺杯，意為均勻茶湯的器皿，避免在點茶時，第一杯到最後一杯的茶湯濃淡不均。

勺杯又稱「公道杯」、「茶海」或「茶盅」，功能是將已經泡好的茶，在適當的時間內斟入勺杯中，以避免壺中的茶因浸泡過久而產生苦澀。泡好的茶湯在勺杯中充分融合後，再逐次分到品茗杯，就可以讓每位賓客享受到同一泡茶的滋味了。

另外，如果人多時也可以沖兩次茶斟入勺杯，這樣可讓每位賓客都得以享受到同一泡茶的口感及茶香，所以也是公道之意。

選擇勺杯時，盡量要比茶壺大些，人多時可連續沖兩壺茶斟入勺杯再分茶，這樣無論人數多寡，都可以從容自在地分茶，而不顯窘迫。

同時，盡量選擇口徑大一點的勺杯，如果需要使用蓋杯泡茶時，就不會因為勺杯的口徑太小而濕灑席面。

初學泡茶的茶友，可先選擇有把手的勺杯練習，等習慣以後，再選擇沒有把手的勺杯。沒有把手的勺杯，考量重點在於是否會燙手，如果方便的話，購買時可以要求試用。

選擇一個稱手的勺杯，可以增加行茶時的優雅與從容，如果是正式的茶會或茶席，選擇沒有把手的勺杯則更為正式，也更爲優雅好看。

52

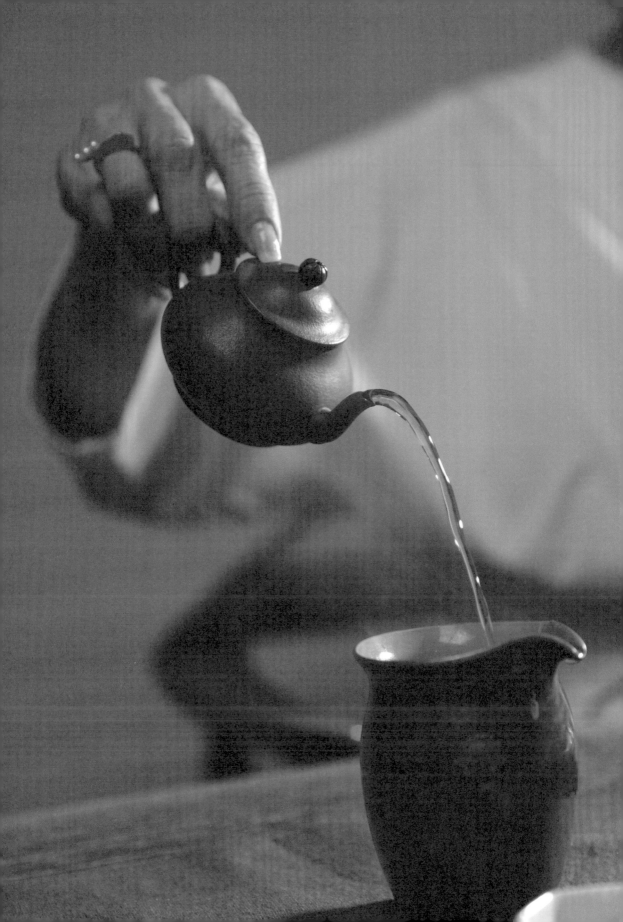

🫖 茶杯——觀其色、聞其香、品其味

茶杯又稱為品茗杯，用以品茶、賞茶，觀賞茶湯的顏色。

根據不同的材質，品茗杯又分為紫砂、瓷器、陶器、玻璃等不同類型。依器型的不同，又有數十種不同的款式、質地、顏色、大小、高低、寬窄、厚薄等不同型制。

同一款茶，用不一樣的杯子，表現出來的茶湯色澤、香氣、口感也大不相同，有時它的差異性足以令人驚訝。因此，可以確定的是，無論什麼茶，只要選對了適合的杯子，更加彰顯茶湯的口感與滋味。

「什麼是適合的杯子呢？」這其中牽涉甚廣，並沒有絕對的定論，但透過味嗅覺的敏銳觀察，確實可以發現其中的奧妙。

初品茶者建議先以陶、瓷兩種材質作為比對選擇，其次再以器型的高低、大小、厚薄，來作為進一步的比對。藉由選器的過程，培養自己味嗅覺的靈敏度與品茶的鑑賞力。

「陶杯和瓷杯，又有什麼差別呢？」簡單來說，陶土與瓷土的差別，在於原料與燒成溫度。瓷器主要採用瓷土或高嶺土，且瓷土中高熔點的氧化矽及氧化鋁的含量高於一般陶土，同時瓷土中低熔點的氧化鐵等礦物質的含量，要比陶土低。

因為化學成分不同，導致陶土燒成後顏色較深、觸感較為溫潤質樸，用於品飲發酵度較高、焙火較重的茶品，例如：凍頂烏龍、鐵觀音、普洱茶或老茶等，茶湯表現較為柔軟甘甜，溫潤絲滑。

瓷土燒結溫度高，成品緻密、淨白，用於香型茶的品飲，例如：高山茶、東方美人茶、包種茶等，茶湯的香氣高揚迷人，風味獨特。

無論陶與瓷，大小適中、品質良好的杯子，才能觀其色、聞其香、品其味，更能得品茗之雅趣。

茶器的品質也是決定價格的因素，既是喝到肚子裡的，品質的考量也不可不慎，畢竟它還關係到茶主人的品味呢！

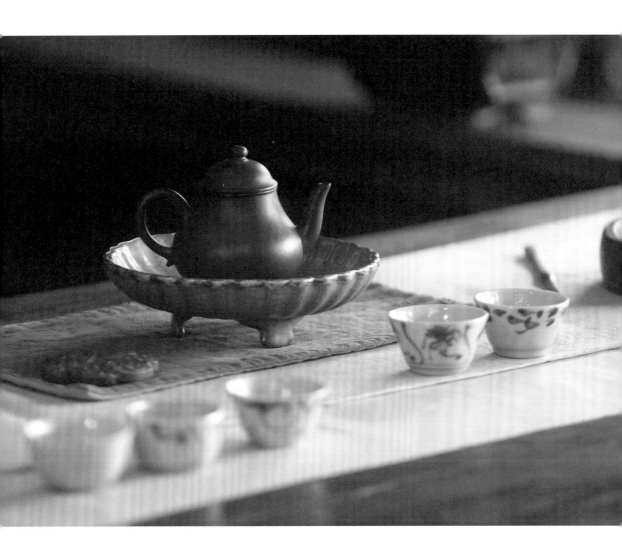

🫖 水方──席面上的優雅

水方或稱渣斗，是泡茶時用來盛裝溫壺、燙杯用的廢水，泡完茶後的茶渣、清壺用的廢水，也需要靠它來盛裝。

水方如果是放在席面上，最好不要太大，可以選擇低調秀雅些的器型，若無恰當合宜之器，則可置於茶桌之下，讓它不出聲也好。

居家泡茶時，如果沒有適當的水方，也可從餐具當中選擇顏色黯沉、器型優雅的湯碗，亦不顯唐突。

🫖 席巾──設下一方潔淨

席巾亦可稱為「潔方」，這裡所指並非擦拭茶水的小潔方，而是指潔淨的一方。

茶人以一塊布巾為茶席，設下結界，在一方潔淨之處泡茶。這一席之方亦可稱作「潔方」。

茶事進行時，我們以一方布巾來界定茶席的範圍，當我們無法選擇在平坦恰當的席面泡茶時（如郊外或是席地時），一方潔淨的布巾，不僅可以為我們供一個安定的場域，也會讓我們在不甚滿意的環境時，也能靜心的泡茶。

如果是室內的茶桌，我們也可以一方席巾來增加茶席的美感與品味，其次更可防止桌面因茶器的摩擦而產生磨損或破壞。

一方席巾不僅可以劃定茶席的結界，更可利於茶事的進行。

居家泡茶時，我們也可簡易地以一張餐墊，或一塊素雅的布巾，作為泡茶的場域，如此一來，即便是在家泡茶，也可以有小小的儀式感，更可靜心養性。

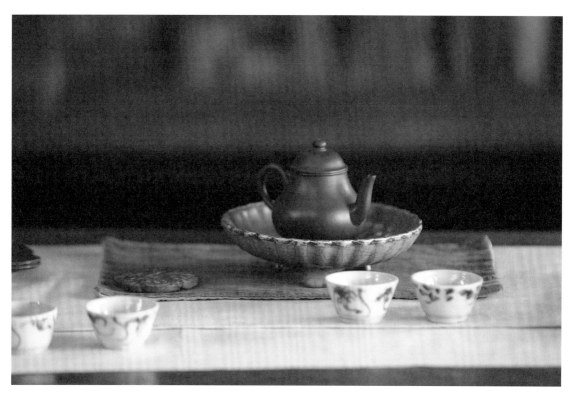

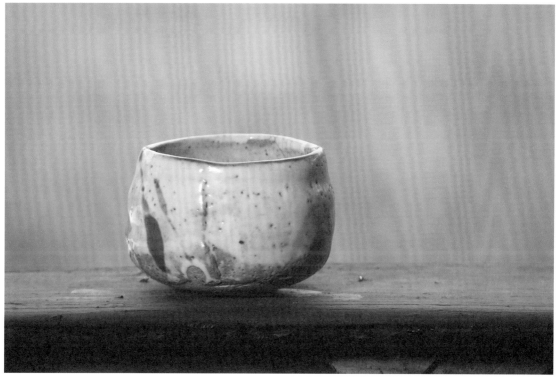

🫖 潔方——茶席上畫龍點睛之美

潔方其實是一枚小巧可愛的小擦布，茶席上泡茶時為免茶水濕灑席面而需要它，淋壺泡茶時更是少不了它！

有時作為煮水壺摘鈕的隔熱布，也是常見的功能。如果選對材質、色彩，加上精美的做工，它便可像是一抹秀雅女子的小籬帕，在茶席上有畫龍點睛之美。

🫖 茶罐——優雅從容地隨身

又稱茶倉，其材質種類繁多，錫、陶、磁、竹、木、漆，是一般常見的茶罐材質。

用於茶席上，通常貯一泡茶的量，也可以隨時放進隨身包裡帶出門，或在正式茶會時事先備好茶量、搭配壺的容量，以免席間慌忙取茶而錯置茶量。

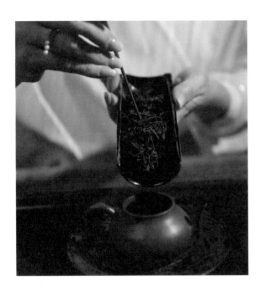

🫖 茶則——輕鬆自若地取茶

「則」是原則、法度、規章、準則。

「則」也是量器，通常以竹子或木頭、金屬或陶器製成，用以取茶、盛一泡茶以茶則入壺，以免茶葉隨意散撒出壺外。

🫖 茶匙——身量雖小卻不可少

茶匙又稱茶撥或茶針，身量雖小卻不簡單。

茶席上少了它，就是很彆扭，壺嘴堵塞茶葉時，需要它幫忙疏通；茶葉降溫、散熱需要它；清理茶渣時也需要它。它可隨意，也可精緻，木質、竹製或銀器，端看茶席的佈置與需求。

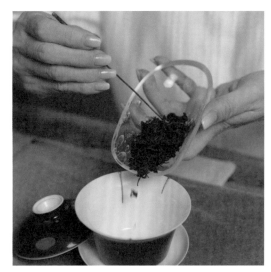

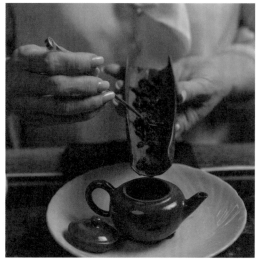

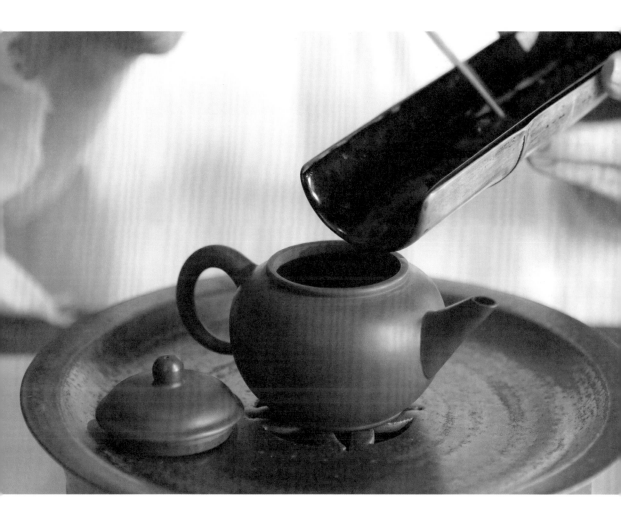

🫖 匙置——安閒自若地枕著

匙置或可稱作針置，功能類似筷架，用來擱置茶匙，避免茶匙被污染或玷污茶巾，於是茶人幫茶匙找到一個枕頭枕著。

它不是茶席上的主角，所以最好不說話，安安靜靜就好。

🫖 蓋置——畫龍點睛的深刻內涵

蓋置一般分為兩種，一種作為置放泡茶煮水時的壺蓋，器型略大，為了保持泡茶時茶席的美感與簡潔，一般會把煮水壺及水壺蓋置，置於桌面下。

這裡所說的蓋置，則是用來放置泡茶時的壺蓋，或是蓋杯的杯蓋。

蓋置的材質種類繁多，一般所選用的蓋置，大多是古人所使用的一些書畫文玩小器，材質有陶、瓷、玉、竹、木、石頭等，茶人可依自己的喜好自由發揮。

蓋置雖作為茶席上最小的器物，卻也是最具趣味性的小物，一個小巧可愛的蓋置，在茶席上往往能創造出深刻的內涵，就如同高貴仕女服飾上的小胸針，身形雖小，搭配得宜也能令人賞心悅目。

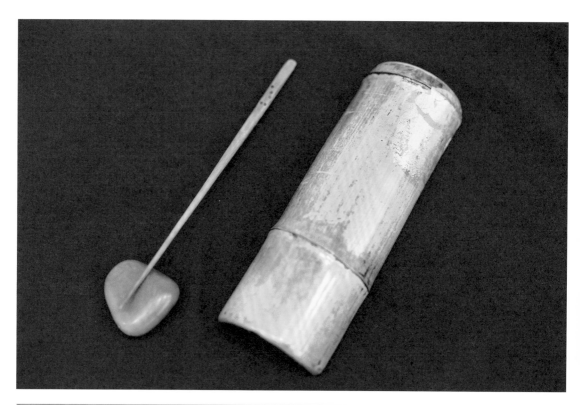

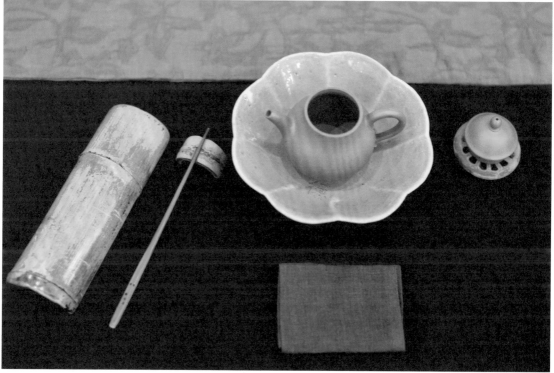

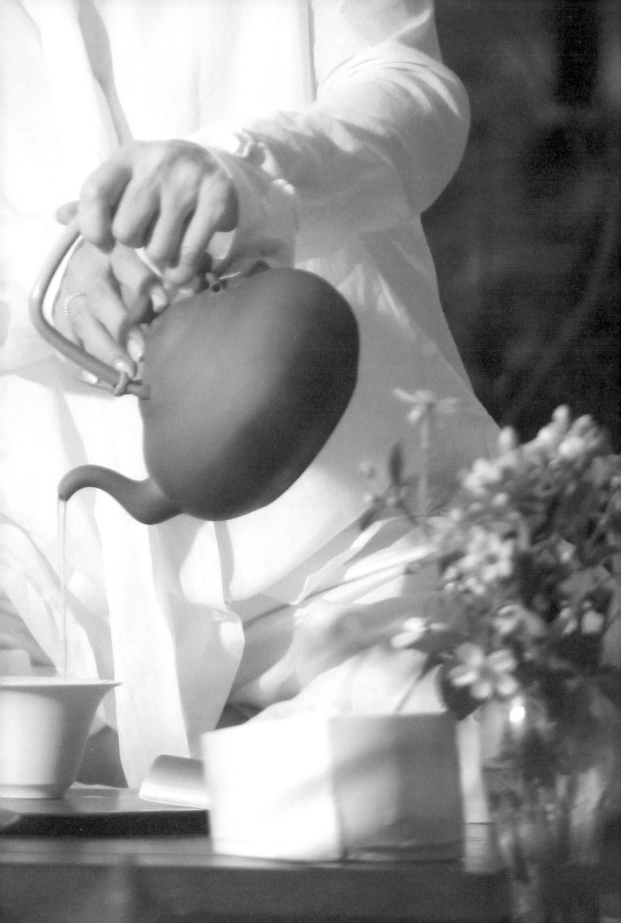

水為茶之母，飲茶的流變

　　人們喜歡以茶為禮，是因為它的高雅與不俗，同時提醒我們，把心慢下來，好好地為自己沏上一杯茶，細細品味。

　　如果能在匆忙生活中找個片刻，安靜地喝一杯茶，除了身體可得茶益，更能在精神上收得靜穩與安適。

01

真源無味，真水無香

水為茶之母，水質能直接影響茶質，不佳的水，無法詮釋茶葉的香、甘、醇，就連茶湯也失去了品賞的價值。

明代張大復在《梅花草堂筆談》中談到：「茶性必發於水，八分之茶，遇十分之水，茶亦十分；八分之水，試十分之茶，茶只八分。」可見水質不好，不但不能完美釋放茶葉的風味，甚至會對好茶造成不良的影響。

歷代愛茶人士皆以能喝到「佳茗配佳泉」而自喜，然而每位茶人對水有著不同的喜好，加上身處不同的環境，因此對於泡茶用水，就有各自不同的追求。

泡好茶，先擇水

那麼泡茶的水，究竟以何種為好？先來看看歷代茶人對水的看法。

陸羽《茶經》就寫道：「山水上；江水次；井水下。」再續說：「山水乳泉石池漫流者上，瀑湧湍漱勿食，食久令人有頸疾。江水取去人遠者，井取汲多者。」

陸羽認為，煮茶的水當以山泉水為上等，江河水為次等，井水則是最下等。

而且取用水源時，以山泉、白色石隙中慢流而出為好，湍急的瀑布、湧泉則不建議飲用，長期下來將對人體頸部有害處。汲取水源要離人群遠一些的地方，井水則需要選擇人口密集、水量豐沛

活絡的水源，以便提萃出茶葉的清香。

明代陳眉公〈試茶〉這麼說：「泉從石出情宜冽，茶自峰生味更圓。」陳眉公喜歡取石縫中湧出的山泉水，用來煮茶，尤其喜歡長在高山峻嶺的茶葉。

明代張源《茶錄》則寫：「山頂泉清而輕，山下泉清而重，石中泉清而甘，砂中泉清而冽，土中泉淡而白。流於黃石為佳，瀉出青石無用。流動者愈於安靜，負陰者勝於向陽。真源無味，真水無香。」

張源也一致認為，越是高山的泉水越是甘美，安靜有蔭的泉水更好，其中日照少的水或流動的泉水富含負離子，都是有利於泡茶的好水。

宋徽宗《大觀茶論》寫道：「泡茶用水，以清輕甘潔為美。」蔡襄《茶錄》也說：「水泉不甘，能損茶味。」可知水質的好壞，完全可以影響茶湯的品質。

此外，古人稱雨水和雪水為「天泉」，清代曹雪芹在《紅樓夢・賈寶玉品茶櫳翠庵》對於用水細節描繪得有聲有色，寫到妙玉拿去年蠲的雨水給賈母泡茶，又用了五年前梅花樹上掃下的雪水來為寶玉、黛玉、寶釵三人泡茶，視雨水、雪水是無根之水，集天地之日月精華，來自於上天的恩賜，也是上上等的泡茶用水。

擇好水，泡好茶

自古茶人都講究水，唯有名泉伴名茶，才能相得益彰。

現代人身處都市之中，古人所講究的水，對今人來說實屬遙不可及，但來自水庫的水源自然也有山泉、江河、湖泊、雨露等。

所幸的是，我們生於科技發達的時代，這些山泉、江河、湖泊、雨露一併擁有，且多數的水經過高科技的過濾與淨化，才輸送至家庭的飲用水源。現代人家裡大都裝置淨水器，因此泡茶取水對

多數人而言都非難事，即便沒有適當的好水，超市有各式各樣的礦泉水、竹碳水、麥飯石水、純水，更是便宜且便利。

「好的飲用水，不一定是好的泡茶水，但好的泡茶水，必須是好的飲用水。」成了茶人不言之秘。

簡單來說，能泡茶的水，一定也能喝，但能喝的水，就不一定適合泡茶了。

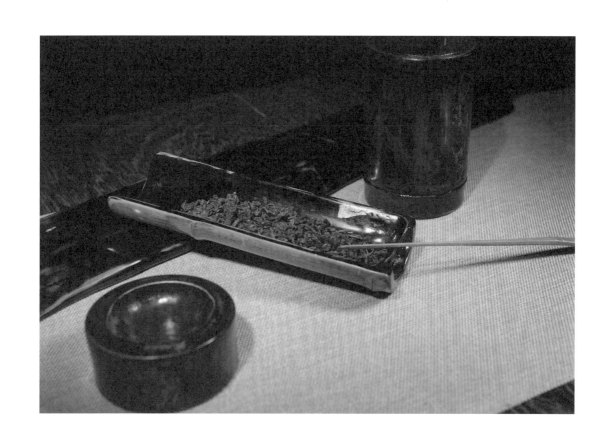

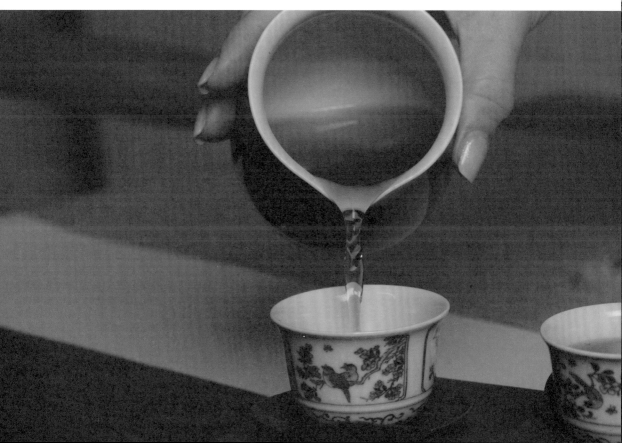

02

煮水見功夫

煮水的時間與水溫，都是有所講究，且看陸羽《茶經》記載：「沸，如魚目，微有聲，為一沸；緣邊如湧泉連珠，為二沸；騰波鼓浪，為三沸。以上水老，不可食也。」

陸羽對於水的說法，竟與現代科學不謀而合，當水煮沸過久，致使水中的氮、氧、二氧化碳等氣體消散殆盡。

然而，這些氣體在正常的作用下，會促使茶葉中所含的高分子蛋白質和氨基酸類物質分解，從而提高茶葉的香氣與茶湯的滋味。因此，三沸以後的水，因為已缺氧而稱作「老水」，缺乏所有對茶的有利元素。

此外，水中含有微量的硝酸鹽和亞硝酸鹽，在高溫之下，硝酸鹽恐會被還原成亞硝酸鹽。經長時間煮沸的水，不斷蒸發，也會不斷提高亞硝酸鹽含量，飲用過多可能還會對健康不利。所以，泡茶用水不可長時間煮沸，以便保留茶葉甘美鮮爽味，誘發茶的醇香。

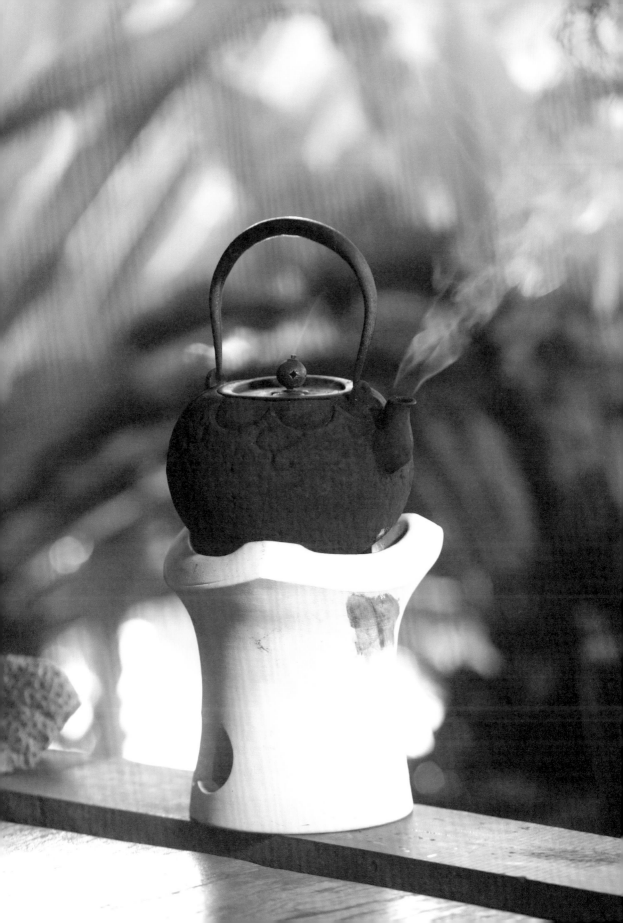

03

選茶如選伴侶

選茶雖說是一門學問，但也非無跡可尋，在這裡先不談茶葉價格的高低，也不談茶葉的等級問題，而是從健康的角度出發。

千年以來，中國人視茶為最好的養生飲品，那麼到底該怎麼選一款適合自己的茶，既可養身，又可得飲茶的樂趣，應該是多數人想知道的事吧！

陸羽《茶經》：「茶之為用，味至寒，為飲最宜精行儉德之人，若熱渴、凝悶、腦疼、目澀、四肢煩、百節不舒，聊四五啜，與醍醐、甘露抗衡也。」清楚指出「茶性寒涼」，但透過製茶的加工過程，像是炒茶、焙火、發酵等，就能令性味有所改變，因而中和寒氣，因應不同製法而有不同功效。

若是長年飲用來源不明、不合時宜的茶葉，反而是百害而無一利了。茶葉因其帶有寒性，這也是茶葉為什麼能有消炎、解毒、滅菌的原因之一吧！

有些人若茶喝太多會心悸、噁心、反胃、失眠，都是源自於茶葉中所含兒茶素（茶單寧）所致。

茶葉依發酵程度的不同，兒茶素（茶單寧）的含量也不同。

發酵度越低的茶，兒茶素越高，越能起到消炎、解毒、滅菌、抗氧化、促進新陳代謝等益處，但同時也容易刺激腸胃，引起失眠、心悸等症狀，孕婦或體寒者不可不慎！

關於台灣茶的發酵度如下：

不發酵茶：龍井、碧螺春。

輕發酵茶：包種茶、高山茶，百分之十至二十五。

中發酵茶：凍頂烏龍、鐵觀音，百分之二十五至四十五。

重發酵茶：東方美人茶，百分之六十至八十。

全發酵茶：紅烏龍、紅茶，百分之九十至一百。

依照發酵程度的高低，適合品飲的時間也不同，早上喝茶，可以喝不發酵茶或輕發酵茶，下午則適合選擇中或重發酵茶，晚上則適合紅茶。

選茶如同選伴侶，只有選對適合自己身體的茶才能感到身心舒適，才能越喝越健康，越喝越年輕！

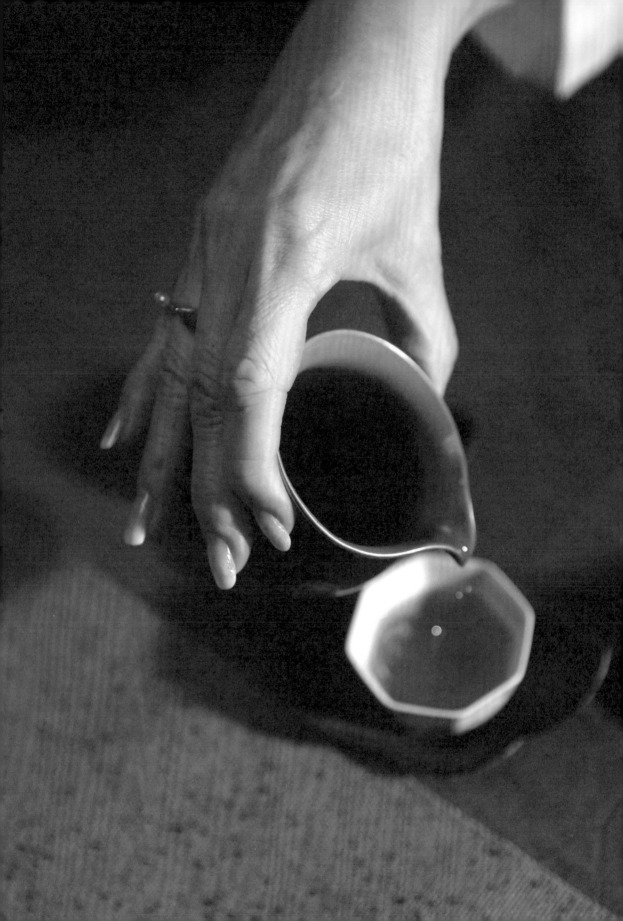

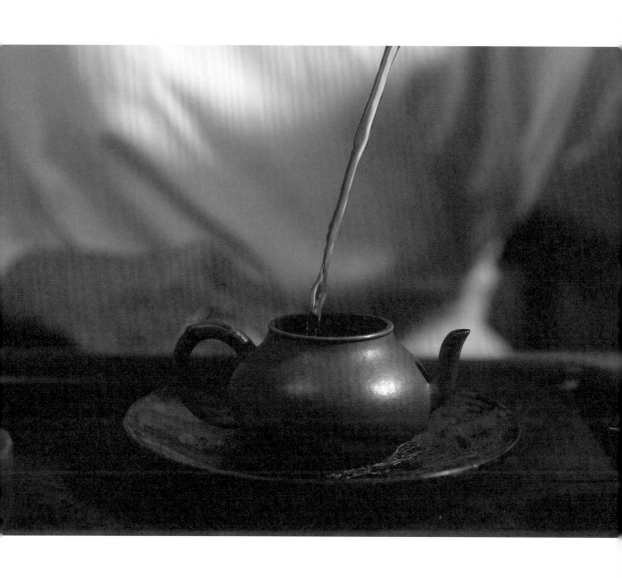

飲茶的歷史流變

04

茶興於唐而盛於宋，普及於明代。

飲茶文化在唐朝達到了空前的繁榮，直至中唐以後，茶產業甚至作為朝廷的主要稅收之一，足見「茶」在唐朝時受人喜愛的程度。上至將相王侯、下至平民百姓，無不把茶當成生活中不可或缺的飲品，甚至有人不可一日無茶。

宋代是中國茶文化發展的黃金時期，唐人喝的是「餅茶」，宋人飲的是「團茶」，團茶和餅茶的區別是團茶更加精緻、更加細膩，採摘的技術、做工也更加講究。

根據採製的時間、地點、形狀和部位，作為皇室御用的貢茶細分為五個級別，其中最上品的是開焙十天就送往京城的「龍焙貢新」，其次是三月之內入貢的「龍焙試新」，第三等為「龍團勝雪」、白茶、御苑玉芽、萬壽龍芽、上林第一等，民間則細分為更多不同的等級。

宋代一開始的茶也仿效唐朝，在茶裡面添加香料，如龍腦、麝香等，但是民間有人喝茶時不入香料，竟發現茶更加清香，因茶本身就有特殊的香味，無需佐以它物也自帶清香。唐人喝茶常加入香草、珍果，更加喝不出茶的真味，蘇軾也曾評價唐人的飲茶法失去了茶的真香。

到了後來，原列為上等的加入龍腦、麝香的團茶，都被降了三等，於是人們便漸漸習慣不以香料入茶了，就連宋徽宗也曾說：「茶有真香，非龍麝可擬。」

宋代因為餅茶變成了團茶，製茶的工藝也發生了變化，唐朝的煎茶法（煮茶）到了宋代已不再適用，變成了點茶法（竹茶筅打茶），點茶法相較於之前，不是直接把茶投入鍋器裡煮，而是先要將茶餅碾碎，再用茶籮篩過放在茶盞上，接著燒水，等到水微滾時，放入一點茶粉，再用竹筅攪打起沫，使茶沫與水融為一體，茶沫上浮，形成粥面。

這也是現今日本抹茶道的源頭，跟我們今日喝的拿鐵、卡布奇諾很是相似。

對宋人來說，一碗茶，看的是茶湯的好壞，如果茶少湯多，或者茶多湯少都是不行的，點茶不只是口感、味道，如果不夠美觀、不夠漂亮也是不宜的，尤其是茶面上的沫淬、乳花更是鬥茶的重頭戲。

唐代詩人元稹〈一七令·茶〉：「碾雕白玉，羅織紅紗。銚煎黃蕊色，碗轉曲塵花。」詩中用白玉碾茶，再用上等的絲絹來篩選茶葉，並以爐火煎煮至黃

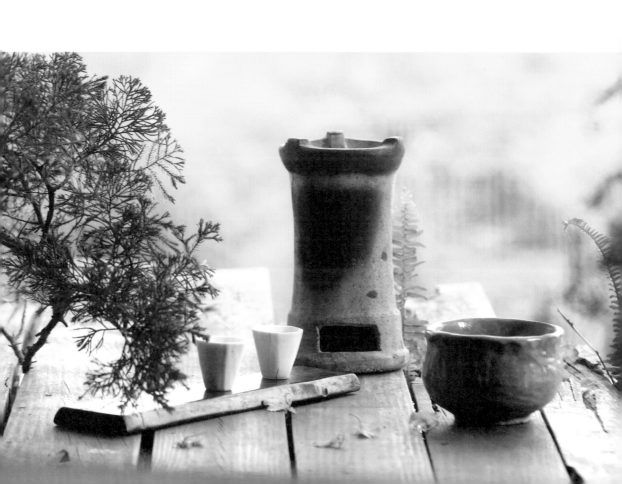

蕊色，倒入茶碗中轉一圈，欣賞茶碗中的茶花，具體展現了唐代對品茶的講究與儀式感。

除此之外，元稹也用白玉、黃蕊色來頌讚品行高潔的君子之德，也是對唐代文人雅士的稱讚。

當時的宋朝社會出現了一種時尚「鬥茶」活動，玩的就是一個「雅」字。鬥茶可兩人，可多人，茶人精選自家珍藏的好茶，各自烹煮、沖點，再請專家點評裁定。

上從貴族、士大夫、中至文人雅士、僧侶們玩的是點茶，下到民間百姓們，雖買不起精緻昂貴的團茶，他們也能喝散茶，這種散茶可沖可泡，價格低廉沖飲方便，同樣可得飲茶之樂，對民間百姓來說極為方便，由於百姓的需求量大，散茶也開始被大量製作，最終成了百姓民生的日常。

到了元代，雖然仍沿襲宋制的生產和飲用，但是飲茶方式和文化卻出現了前所未有的新景象。

首先，飲茶習慣仍沿襲宋代的點茶法，皇室的貢茶仍以龍鳳團餅為主，依宋制繼續生產進貢。只是蒙古的皇室貴族更喜歡加料茶，茶葉烹煮時加進各種輔料，作為遊牧民族的蒙古人，奶酪與牛羊肉是主要的食物來源，由於長期缺乏蔬果的調和，必須通過飲茶來幫助消化，更由於海上交通的發達，眾多舶來品茶的引進，使元代的飲茶文化呈現了百花齊放的繽紛色彩。

到了明代，開國皇帝朱元璋在訪察民間時，看到民間百姓辛苦製作進貢皇宮的龍團茶，過程相當費力，不只浪費原料還勞民傷財，就此引發了皇帝的惻隱之心。

明洪武二十四年九月十六日（公元一三九一年），朱元璋為了減輕百姓製作團茶的辛苦，下詔廢團茶，改貢散茶，就此改寫了中國人的飲茶方式，更是中國製茶方式改革上的一個重要里程碑。

明太祖廢了團茶後，世人為其評價甚高：「上以重勞民力，罷造龍團，惟采芽茶進貢。添加香物，搗為細餅，已失茶之真味。今人惟取初萌之精者，汲泉置鼎，一淪便啜，遂開千古茗飲之宗。」

然而，這種飲茶法「簡便異常，天趣悉備，可謂盡茶之真味矣」。

明朝人認為這種「淪飲法」實際上在唐宋時就已存在於民間，屬於散茶飲用法，也是我們今日所慣用的沖泡法。因此，散茶也因而獨佔了整個茶葉市場，成為今日的主流。

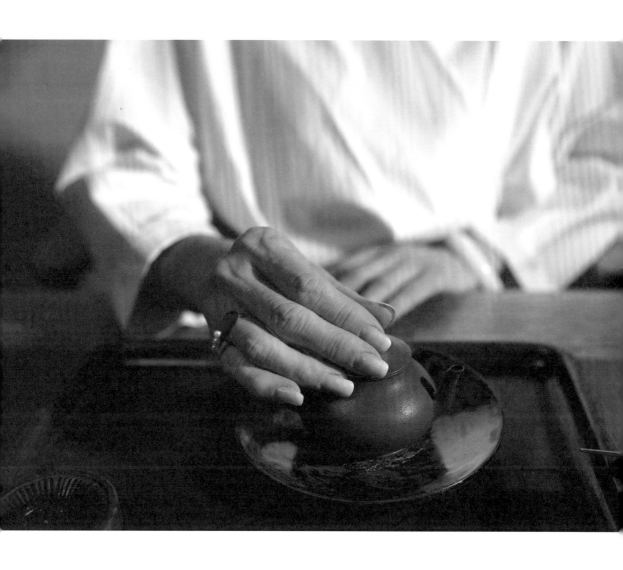

烏龍茶的製作工藝

05

茶，在眾多農產品中最不一樣的就是茶是需要被製作的。

中國是茶的發源地，也是茶的故鄉，茶葉的種類品項更是不計其數，除了六大茶類（綠、白、黃、紅、黑、烏龍）之外，每一類茶又各有多種不同的製作工藝。

製茶，是一門藝術，綠茶是未經發酵的茶，紅茶是完全發酵的茶，而烏龍茶則是介於兩者之間，我們稱它為部分發酵茶。由於製作工藝、發酵程度與烘焙技巧的不同，能創造出千變萬化的不同茶品，香氣與滋味也各異其趣。

南投鹿谷鄉的凍頂烏龍茶，也是我最喜歡的烏龍茶品之一，茶葉從茶園採摘完成後，送到製茶廠或製茶室。

這裡以烏龍茶為例，諮詢並參考製茶師的製茶工序，彙整如下：

一、日光萎凋：藉由自然陽光的曝曬來加速茶菁水分的蒸發，令茶葉走水平均，促進茶葉發香。

二、室內萎凋：靜置萎凋使茶葉的水分散發平均，並進行緩和的氧化作用，也是俗稱的發酵。

三、攪拌：藉由攪拌來控制茶葉的發酵程度，以及走水的平均度，一般而言攪拌越重，發酵程度也會越重，所泡出茶湯的水色就會越紅，大約三到五次，視氣候而定。

四、靜置發酵：是室內萎凋的最後一個階段，等待茶葉升溫發酵，由茶菁味轉為茶香味。

五、殺菁：又稱炒菁，將茶菁炒熟，以終止茶葉發酵，並且決定香氣的獨特風味，火候拿捏相當重要，是影響茶葉好壞的因素之一。

六、揉捻：主要作用在於擠壓茶葉，使茶葉的可溶物釋出沾附在茶葉的表面，並將茶葉初步揉成條索狀。

七、初乾：經揉捻後的茶葉略為乾燥，散失部分水分，接著靜置回潤數小時，使茶葉吸收空氣中的濕氣，變得柔軟，利於隔天整修操作。

八、團揉整型：第二天將條型茶葉加熱團揉解塊，重複操作，直到茶葉成為半球形為止。

九、乾燥：將茶葉烘乾到水分百分之五以下，耐於存放。

十、精緻茶：將毛茶中過長的茶梗、老葉去除。

十一、焙火：具有降低水分含量、調整茶葉風味之作用。

台灣著名的茶品從不發酵的碧螺春、龍井；輕發酵的包種茶、各個山頭的高山茶；中發酵的鐵觀音、凍頂茶；重發酵的東方美人茶、貴妃茶；全發酵的紅茶，在在都是台灣極具特色的烏龍茶。

烏龍茶製作的工藝極其繁瑣，製作工序也環環相扣，一個環節出問題就可能讓茶走味，茶品好壞雖然有一定標準，然而這個標準卻無法具體言說，也許是環境、土壤，也許是海拔、緯度，也可能是氣候或日照，更可能是茶葉萎凋、烘焙、揉捻的技術，任何一點細微的改變，都會影響茶湯的風味。

同樣的茶，在不同的製茶師、不同的季節，做出來的味道也不相同。

即便是同樣的製茶師、同樣的季節，因著氣候、環境的變化，每一次烘焙出來的茶味道也不盡相同，滋味更是各有千秋。

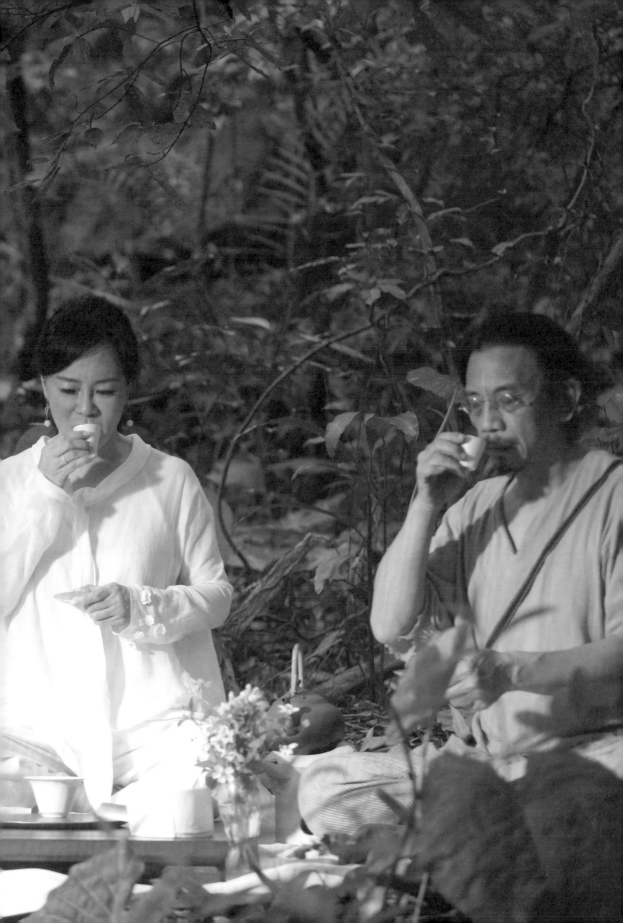

認識烏龍茶

06

烏龍茶指的是六大茶類中的青茶類。

烏龍既是茶樹的品種名稱，更是各式半發酵茶的統稱。

半發酵茶（或稱「部分發酵茶」）也就是「烏龍茶」。正如同「紅茶」是全發酵茶，「綠茶」是不發酵茶，而其他無論是中國的「武夷岩茶」、「安溪鐵觀音」、「鳳凰單欉」，或台灣的「文山包種」、「凍頂烏龍」、「木柵鐵觀音」、「白毫烏龍」，均可歸類為半發酵茶。

在台灣，烏龍茶從茶樹的「品種名稱」演變成「商品名稱」，換言之，只要是符合半發酵茶的製作工序，無論使用的茶樹品種為何，無論在製作工序上是否各有出入，成品是否各有其風味，都可稱之為「烏龍茶」。

在中國，烏龍茶樹的品種有「軟枝烏龍」、「大葉烏龍」、「慢烏龍」、「紅骨烏龍」；在台灣，則有「大葉烏龍」、「青心烏龍」、「黃心烏龍」等品種。這些烏龍茶以種子作為有性繁殖，但在茶樹性狀上會有變異。

在凍頂，茶農稱青心烏龍品種為「烏龍」或「軟枝仔」（閩南語），在坪林，茶農稱青心烏龍為「種仔」（閩南語）。

以青心烏龍種製作的烏龍茶，有近似蘭花與桂花的特殊香氣，也被公認為品質最佳，茶農稱為「種仔旗」（閩南語）。台灣市場也以青心烏龍種的價值較高。

84

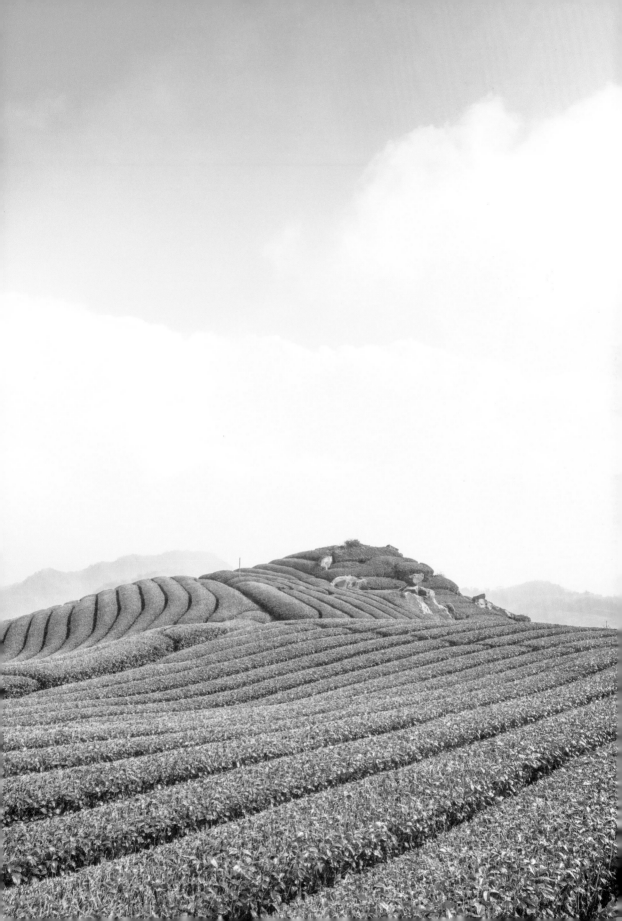

台灣四面環山，得天獨厚的地理環境，台灣人十分熱衷於喝高山茶。

所謂的「高山茶」泛指在超過海拔一千公尺的茶園種植出的茶葉，種植的茶樹以青心烏龍為主，佔台灣茶葉產量的大宗。不過，除了青心烏龍之外，在台灣的高山茶區，常見的烏龍茶品種還有四季春、金萱、翠玉、青心大冇、鐵觀音。

當我們把「烏龍茶」作為商品名稱時，最為人所熟知就是高山烏龍茶、凍頂烏龍茶等；當把「茶區」當作商品名稱，一般常見的阿里山烏龍、梨山烏龍、杉林溪烏龍。

「梨山烏龍」是不是真的在梨山種植生產？「凍頂烏龍」真的就產自於凍頂台地嗎？這可說不準。梨山烏龍有可能就來自於鄰近的翠巒、佳陽、環山；凍頂烏龍則可能來自於鳳凰村、永隆村呢！凍頂烏龍茶發酵程度高、焙火較重，因為入口回甘甜美而受到歡迎，於是其他地區也爭相模仿製作，並且冠上「凍頂烏龍」的稱號。但這些「凍底烏龍」的茶菁往往不是真正來自於凍頂山，而是其他產區。

例如較常來自於名間鄉或阿里山，甚至可能是使用青心烏龍、金萱、翠玉等其他品種的茶菁製成，因此即便都是稱為「凍頂烏龍」，但茶葉品種不同，風味上也會有所差異，不過在製程上都屬於發酵程度較高、焙火較重的茶。

所以，現今我們看見寫在包裝上的「凍頂烏龍」，可能非關產地與品種，反倒是指特定的香氣與滋味製作的茶品。所以你喝到「梨山烏龍」、「凍頂烏龍」時，發現味道有所差異，也就不用感到驚訝了！

同樣的狀況，也發生在我們常喝的「鐵觀音」。原本的鐵觀音指的是產在木柵山區以鐵觀音品種製作出發酵度較高、焙火香重的茶，不過現在也有人用不同品種的茶菁，用鐵觀音的工序製作，也會將其稱之為「鐵觀音」。

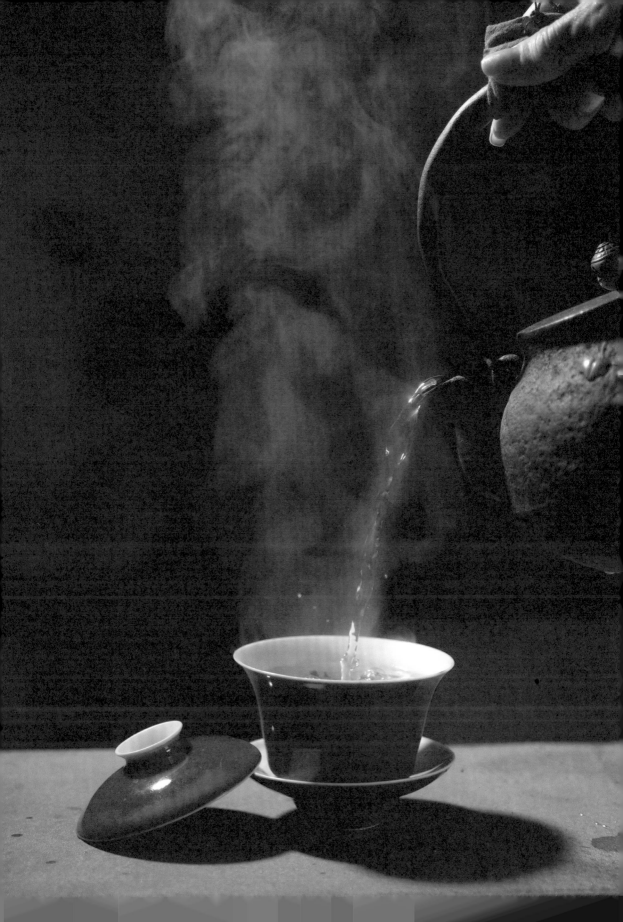

龍」。

如此可見，現今很多商品名稱不一定代表著「品種」或「產地」，所以在購買之前，可以事先詢問店家販售的烏龍茶，是什麼品種，抑或是泛指半發酵茶，才不會發生回到家發現買錯茶葉的「烏

台灣烏龍茶的品種之所以能如此豐富，就要歸功於茶農在培育茶葉品種的細心與用心，得以用不同的茶菁和製程，幻化成各式各樣的風味，不僅台灣人愛喝，也成為外國人最愛的伴手禮之一。

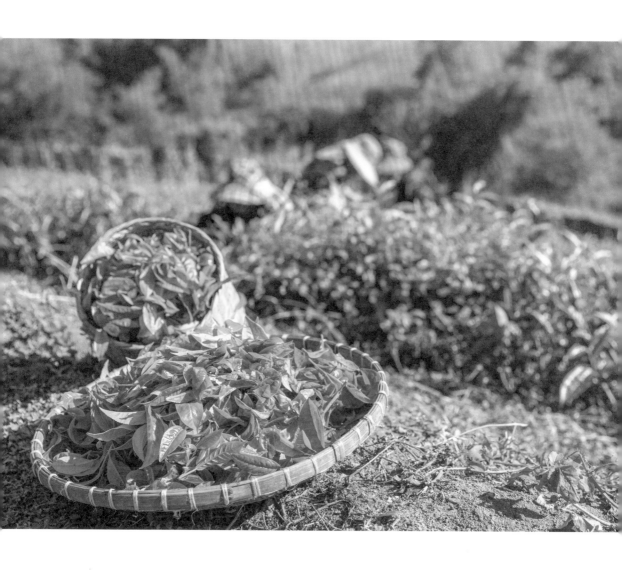

07

飲茶之益

喝茶的好處眾所周知，眾多科學的研究也證明，茶多酚有助抗癌、抗氧化，還能降低血壓、膽固醇、血糖和血脂，同時提升注意力、免疫力等。

雖然喝茶好處這麼多，但是到底有哪些人在喝茶，又是喝了什麼茶呢？

九〇年代，一支烏龍茶的廣告，帶動了全台的罐裝茶飲市場，將台灣人從不喝隔夜茶、不喝冷茶的習慣，翻轉成喝冷茶、冰茶、隔夜茶，更顛覆了茶是中年人飲料的傳統觀念，尤其是泡沫紅茶店的崛起，更帶動了全國飲茶的風氣，茶葉進口量也飛快地超速成長。

直至今日，看見台灣滿街的手搖飲料店，不禁令我想起唐宋時期，茶飲的添加物龍腦、麝香、佐料、香料，經過歷史的變革後，茶才回歸到最原始的真味，但時代流轉，我們又再倒走回去了，這是復古潮流嗎？我不禁無語。

早上起床一杯茶可提神，飲酒宿醉後一杯茶能醒酒，應酬大餐後一杯茶可解膩可去油，需要專注思考時，一杯茶可「凝神」，喝茶的好處這麼多，但忙碌的現代人好像已經遺忘了我們祖先留下來這個美好的饋贈，矛盾的是，當我們想送禮時，腦中第一個出現的竟是「茶」，我們買「茶」作為禮品，而收到的茶禮也經常又被我們轉送了出去。

人們喜歡以茶為禮，是因為它的高雅與不俗，同時提醒我們，把心慢下來，好好地喝杯茶吧！

茶更是深植心中美好文化的一部分，我們卻不自覺，一直輾轉地把茶送出去，而自己卻在喝手

搖飲或星巴克。

我因為愛茶、惜茶，因此經常有朋友送茶給我，而我也經常收到很多因保存不當而過期的茶。朋友說：「因為不懂茶，也不會泡茶，更沒有時間泡茶。」然而真的是這樣嗎？

生活在這個忙碌的世代裡，我們已經忘了自己到底在忙碌什麼？忘了自己其實也可以有片刻的靜謐時光，也可以暫時忘卻紅塵、忘卻喧囂繁雜，只為一盞清茗、只為片刻的靜好時光。

茶葉的種植、採摘、製作都很不容易，價格也不斐，我們往往因為匆忙而虧待了那些得之不易的好茶，如果能夠找一個片刻，安靜地泡一杯茶，除了身體可得茶益，更能在精神上收得靜穩與安適。

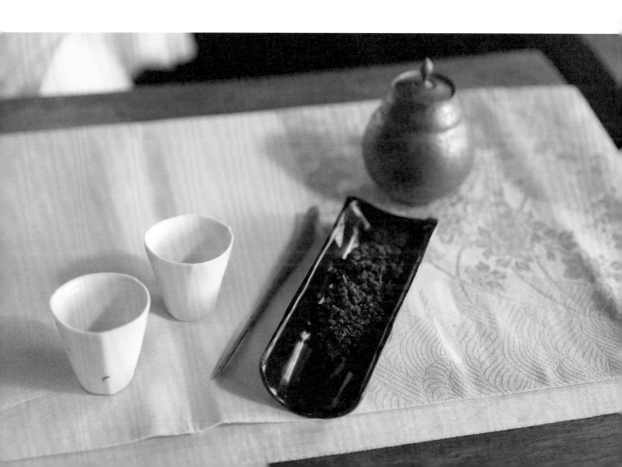

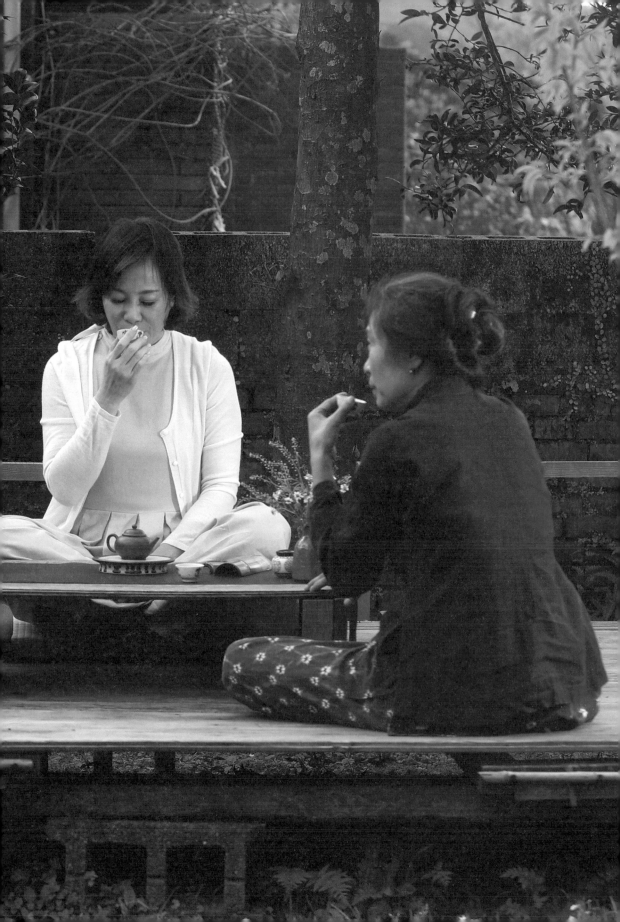

好茶未央
一期一會，

茶席的設置，在於以有限的空間創造出無限的美感。

　　佈置茶席時就像作一幅畫，茶桌是畫布，茶主人用自己的心意與美學素養在茶席上盡情展現。華麗的茶席可以是茶主人豐富的品味與鑑賞力；簡樸的茶席更是茶主人素樸的修養、簡單卻不失用心的誠意。

01

茶席的儀式感

時至今日，茶文化早已深植我們的日常生活，但凡有華人之處都有以茶待客的禮俗與習慣。

然而，因為忙碌的生活，使我們忘了在繁華過盡後，也可以擁有片刻安靜的茶時光，也可以讓我們暫時忘卻紅塵。

宋代詩人杜耒詩句所闡述：「寒夜客來茶當酒，竹爐湯沸火初紅。尋常一般窗前月，才有梅花便不同。」因為一盞茶湯，感受到尋常生活中的不凡之處。現在，且與我一同走進茶的儀式感。

🫖 備茶——在茶席上，我們會把所需的茶量事先量好置入小茶罐裡，通常只有一泡茶的量，至於這泡茶所需的量則依照茶壺的大小、容量來決定。

🫖 溫壺——注水入壺，先把茶壺溫熱，再以溫壺之水溫杯，最後再把溫杯後的廢水一一倒入水方中。

🫖 置茶——把事先置入茶罐裡的茶倒入茶則中，再以茶針撥茶入壺。

🫖 注水——注水入壺時，提起壺身，以高沖的方式注水入壺，以利使茶葉充分浸潤開展。

🫖 出湯——靜置候湯後，出湯入勻杯，出湯時壺身放低，以免茶湯發出叮咚聲響，影響品茶的氛圍。

🫖 斟茶——斟茶入品茗杯，一般正式茶會品茗杯多以雙數為單位，通常六杯或八杯，取和諧成雙之寓意！

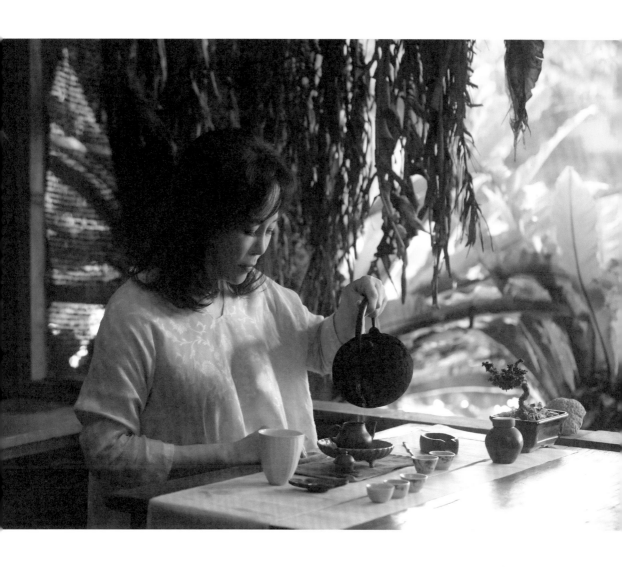

當茶主人斟茶完畢後，第一杯茶會由茶主人親自送到客人面前，並以行禮或手勢作為提示，此時客人方可取杯品茗。

在行茶的過程中，不宜多言，尤其是注水和出湯的這兩個時間，客人最好不要與茶主人交談，因為在注水和出湯時，茶水是滾燙的，如果此時交談容易引起危險，一不留神也可能使茶湯濕灑席面，破壞茶席的美感，有失端莊。

我曾在一次茶會上親眼看到茶主人與客人閒聊，一分神，壺蓋直接掉入勻杯中，在安靜的空間裡引起很大的迴響，顯得非常尷尬與失禮。

拿取茶杯喝茶時，要連杯托一起拿，有些人直接拿起杯子，遺留杯托在桌面，其實並不雅觀。用右手拿取杯與托，再一起交給左手，然後右手取杯品茗，左手拿托，飲後再把杯子放回杯托。試看，這樣喝茶看起來會很專業，也很優雅喔！

茶席上的坐姿，儘管如今在榻榻米上泡茶的機會並不多，但還是有很多茶空間是和式風格，如果席地而座，則以盤腿的坐姿為佳，可採單盤或雙盤，如果在和式的空間喝茶，最好能隨身攜帶一雙白襪子，避免打赤腳喝茶，破壞了茶席上的那份美感與雅緻。

02

茶席如畫

茶席跟宴席其實並無差別，只不過一個是用餐，一個是品茗而已。

平時在家自己隨興用餐時，一樣可得餐食之樂，但是當想宴客時，就需要事前的作業，首先要列好菜單，然後根據菜單採購食材、佈置餐桌、準備得宜的餐具，甚至用餐環境的整潔與佈置也是必然的環節，茶席也是同樣的道理。

茶席指的是正式茶宴，平日裡我們泡茶、喝茶，信手拈來，隨興所至，但是當想邀約某些特定賓客，想為其置一席茶，佈置一個美好的茶境，擇一款合宜的茶品，全心全意地為朋友泡茶，在美好安靜的環境下一起喝茶，享受屬於主客之間的「一期一會」，這便是茶席，也是茶主人以茶待客的方式。

主人以恭敬、誠懇的心佈置茶席，這一席一方便是茶主人所傳遞的心意，是「席」，也是「惜」。

茶席的設置，在於以有限的空間創造出無限的美感。

茶席並不僅只是把茶巾、茶道具、茶葉、花器、花，通通擺在茶桌上而已，它同時也因著茶會目的和茶客身分的不同，而影響茶主人在茶席設置上的品味與風格。

茶席可以是兩人的私宴，也可以是多人的茶宴。

佈置茶席時就像作一幅畫，茶桌是畫布，茶主人用自己的心意與美學素養在茶席上盡情展現，喝茶的形式眾多，茶席的品味與風格也各自不同。

茶席可以華麗也可以簡樸，可時尚，也可古典，可以是風雅的水墨，也能是經典的油畫，無論何種風格的茶席，都代表著茶主人的品味與心意。

當然這只是表相的意境，如果茶湯也能如茶席一般，具備豐富的深度與內涵，如此便是一場完美的茶宴。

華麗的茶席可以是茶主人豐富的品味與鑑賞力；簡樸的茶席更是茶主人素樸的修養，在在展現出簡單卻不失用心的誠意。

03

與君一席茶

茶席是我們正式邀請朋友客人來品茶的活動，一個正式且分享的茶會，首先要考慮茶會地點是室內或戶外。

台灣這幾年很多人喜歡在不同的季節在戶外舉辦不同的茶會。尤其是在櫻花盛開的時候，在櫻花樹下辦茶會，或是在梅花盛開的時候，在梅花樹下辦茶會，依著不同花季的戶外茶會，茶具的選擇也有很大的不同。

在戶外的時候，我們要考慮到水溫不可能像在室內那麼高溫，也許沒有電，可能只有酒精或是瓦斯那類的簡便煮水方式。

另外，也要考慮到在戶外泡茶時，水從煮水壺要落到茶壺裡面，可能在空氣中已經降了兩、三度，要考慮選擇的茶品是否適合在這樣的氣溫跟溫度下沖泡，此時選茶就變得非常重要。

戶外茶席需要考慮各種氣候因素，於是選擇的茶器、品茗的杯子都要一併考慮，戶外的茶器可選擇直口杯，不易降溫、不易冷卻的茶器、茶杯。

茶席也要盡量選擇與大地相融的色彩，泡茶講究的是茶湯的純粹與茶席的和諧。其中包括：茶席上的配花、選用的席巾，都盡量要與大自然和諧融入，不致在自然中顯得突兀。

04

茶席之花

在茶席上，「花」雖不是主角，卻是要角。但凡愛花者，必定也對生命和美抱持著極度熱情。

我曾嘗試沒有花的茶席，單調乏味、缺乏生機。

在品茶的空間裡，藉由花朵的點綴，提升空間的靈動與活潑，使茶席更加饒富情趣，也讓賓客在落座前，得以感受到空間的美好氛圍。

茶席之花，宜簡不宜繁，幾枝素簡小花，一點流動的線條，一抹綠意，即可展現蓬勃的生氣。

茶席之花要注意一個小技巧，所選用的花最好不要有過度濃郁的香氣，如香水百合、梔子花、玉蘭花，或者是玫瑰、夜來香等，以免搶了茶湯之香。

十六世紀，日本最高統治者豐臣秀吉和茶聖千利休同為茶道中人，由於兩人對於茶道的理念相悖。秀吉崇尚奢華之風，曾以黃金打造茶室，用來展示財富和權力，千利休則偏愛簡單素樸的禪意，傾向回歸自然的草庵茶室。

在一次茶會中，自認風雅的豐臣秀吉有意刁難千利休，要求他用一枝梅花插入淺口的粗大水盤，在當時花都只插在花瓶之中，甚少使用水盤，刁難之意清楚可見。

然而，面對這樣一個粗大冷硬的花器，只見千利休從容地盛好清水，輕輕取起梅枝，悠然恬靜地摘下枝頭上的些許花瓣，輕輕灑落於水面，接著將殘枝搭放在盤沿，生命從生入死，不過只是落花一瞬。

這份侘寂、決艷之美震撼了在場所有人，連豐臣秀吉也自慚形穢，相較千利休的境界真是雲泥之別，更突顯豐臣秀吉的庸俗與粗鄙，他的內心也由讚嘆、激賞，轉為羞愧、憤怒，因此也為日後千利休之死埋下殺機……。

如今千利休已遠，但是他的「侘寂」美學啟發了無數人，成為日本花道的審美主流，他的茶席儀式與經典美學觀，則成了日本茶道的濫觴，不只備受尊崇，還源遠流長。

05

茶道與茶藝

「茶道」源起於中國，唐朝時由日本的「遊學僧」榮西禪師把「禪宗」和「茶道」一起帶回了日本。然而「茶道」二字被日本人沿用了數百年，而中國人卻不敢輕易言「道」。

中國坐擁數千年的歷史，更有數不盡美好的文化，卻偏偏把「道」這個字，看得非常嚴肅且神聖。

因為老子說：「道可道，非常道。」老子認為天地間所有事物都沒有恆常，都是不斷在改變，因為沒有恆常，更沒有任何語言和文字可以說明「道」，所有能夠用語言和文字闡述說明的事物都不是道，道是無常的，所以「道可道，非常道」。

孔夫子也說：「朝聞道，夕死可矣。」連孔夫子這樣的大聖人都說自己「未曾聞道」，那麼中國人就更不敢輕易言「道」了。

然而日本人卻有「茶道」、「花道」、「香道」、「空手道」、「合氣道」、「柔道」、「抬拳道」，相較於日本人的「頭頭是道」，中國人卻「無道可言」。

日本人把很多生活美學、生活藝術統稱為「道」，也因此中國人就這麼溫良恭儉讓地把「茶道」二字拱手讓給日本了。

大和民族經過千年的修煉，已經把「茶道」的美學與精神發揮到了極致，並成為日本文化的一部分，現在全世界只要談到「茶道」二字，任何人都會把它和日本文化聯想在一起。

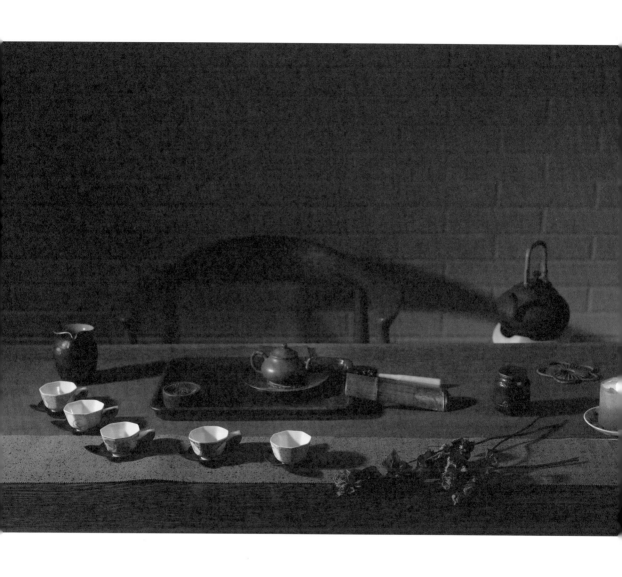

也因此中國人只能以「茶藝」來形容自己的茶文化，這也是件讓中國人感到非常扼腕的事情。

然而孔夫子也說：「志於道，據於德，依於仁，游於藝。」因此，敦厚謙遜的中國人也能接受「志於道、游於藝」的茶藝文化，中國人在意的不只是形而上的道體，同時也注重形而下的豐盈，樂觀地來說，這也許就是泱泱大國的氣度與風範吧！

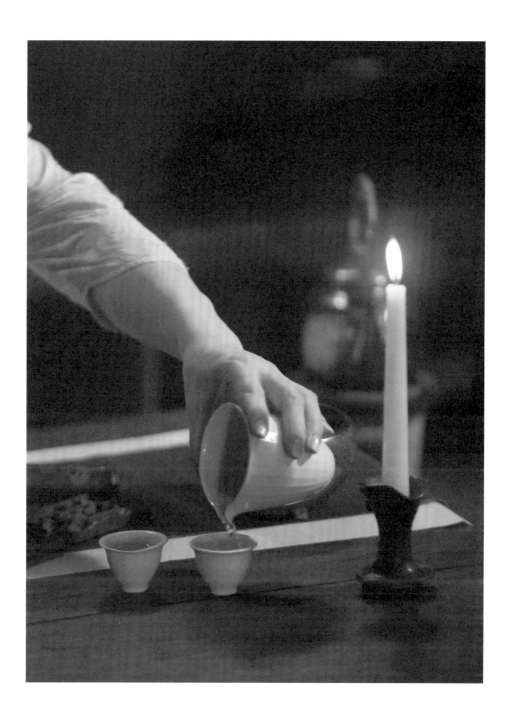

輯
V

應緣
我是別茶人

　　自古詩人多茶客，茶不僅明心見性，茶的古樸、淡雅、
自然、平和，令人再三玩味。

　　文學世界裡的陸羽、白居易、蘇東坡、陸游各個都
是愛茶、鑑茶與識水的達人，甚至曹雪芹的《紅樓夢》都
可看作一部茶的近代史，中國精緻茶藝的登峰造極代表之
作！

01

文學與茶

自古詩人多茶客，茶不僅明心見性，茶的古樸、淡雅、自然、平和，令人再三玩味，小小一杯茶卻能品味深刻的人生哲理。

陸羽撰寫《茶經》被後人尊稱為「茶聖」，盧仝因一篇〈走筆謝孟諫議寄新茶·七碗茶歌〉被譽為「茶仙」，兩人成為愛茶、知茶的代表人物。

唐朝是詩歌鼎盛的時代，當詩人愛上喝茶，浪漫與詩情自然抒發在茶詩中，其中白居易是撰寫最多茶詩的詩人，近八十首作品，為大唐盛世的茶文化留下最美麗的見證。

白居易著名的茶詩〈琴茶〉：「琴里知聞唯淥水，茶中故舊是蒙山。」在他被貶官的日子裡，是「茶」陪伴在側，是以把茶視為「故舊」，而「蒙山」指的是蒙頂山茶，產於今四川省蒙頂山區，相傳西漢年間，吳理真禪師親手在蒙頂上清峰甘露寺種植仙茶七株，飲之可成仙。《淥水》是白居易所愛的古琴曲，他曾說：「聞君古淥水，使我心和平。」白居易舉此曲與此茶，以表明自己不再受到世俗左右，擁有一顆清淨超然之心。

白居易更是著名的茶痴，他被貶為江州司馬時，收到刺使李宣寄來的新茶，在困頓的仕途中收到朋友的關心贈茶，心中甚是歡喜，不顧病中寫下〈謝李六郎中寄新蜀茶〉。

詩中「不寄他人先寄我，應緣我是別茶人」，「別茶人」指的是鑑別茶葉的高人，意思是茶葉不先寄給別人，而是優先寄給我，因為我是可以鑑別茶葉的能人啊！藉此抒發愛茶人喜遇知音，並

且收到友人以茶相贈的欣喜。

白居易為鑑茶與識水的達人，山泉煎茶、融雪煮茶，對於煮茶之水要求甚嚴，一生嗜茶，終日與茶相伴，早飲茶、午飲茶、夜飲茶、酒後索茶，有時睡下也還要喝茶。

白居易有一顆愛茶之心，不只獨樂樂，更愛眾樂樂，以茶會友，留下膾炙人口的〈山泉煎茶有懷〉：「坐酌冷冷水，看煎瑟瑟塵。無由持一碗，寄與愛茶人。」有好茶好水，身邊卻沒有品味相同的茶友陪伴，對友人思念中帶著些許哀傷，這應是愛茶人的最大遺憾吧！

宋朝大才子蘇軾樣是愛茶、懂茶的文人，他所撰寫的〈水調歌頭·嘗問大冶乞桃花茶〉：「已過幾番雨，前夜一聲雷。旗槍爭戰建溪，春色佔先魁。採取枝頭雀舌，帶露和煙搗碎，結就紫雲堆。輕動黃金碾，飛起綠塵埃。老龍團，真鳳髓，點將來。兔毫盞里，霎時滋味舌頭回。喚醒青州從事，戰退睡魔百萬，夢不到陽台。兩腋清風起，我欲上蓬萊。」

這首詞前段寫採茶、製茶的過程，春雨雷鳴後，建溪的茶碧綠耀眼。採下鮮嫩的芽葉，帶著露水和霧氣將其揉製成團後，堆成如紫雲般的茶餅，再輕輕碾開，瀽起如塵埃般的茶沫。

後段則是寫點茶、品茶，龍團、鳳髓，是指當時的龍團、鳳餅茶，「點將來」是指所有茶都把它一一請出來，在此可見到詩人的豪邁性情。

細啜一口用兔毫盞呈上來的茶，在舌尖迴盪出難以言說的絕妙滋味，令人如入仙境。

短短幾個字，完整描述了採茶、製茶、點茶、品茶的完整過程，其形聲繪色，意境優雅而浪漫，令人彷彿置身其間，享受著一場美好而華麗的茶宴。整首詩活潑生動逸趣盎然，令人神往！

另首〈浣溪沙·簌簌衣巾落棗花〉：「酒困路長惟欲睡，日高人渴漫思茶，敲門試問野人家。」

〈留別金山寶覺圓通二長老〉：「沐罷巾冠快晚涼，睡餘齒頰帶茶香。」這些都是他思茶、嗜茶的形相之作。

蘇軾將滿懷的理想寄情於茶道，把茶比喻為「佳人」，與白居易一樣視茶為知己，在品茶、嗜茶的過

113

程中，得到心靈的舒展與解脫，慢慢體悟出人生如茶的哲理。

例如：「休對故人思故國，且將新火試新茶，詩酒趁年華。」〈望江南・超然台作〉、「戲作小詩君一笑，從來佳茗似佳人。」〈次韻曹輔記壑源試焙新茶〉、「細雨斜風作曉寒……人間有味是清歡」〈浣溪沙・細雨斜風作曉寒〉，「獨攜天上小團月，來試人間第二泉。」〈惠山謁錢道人烹小龍團登絕頂望太湖〉、「活水還須活火烹，自臨釣石汲深情。」〈汲江煎茶〉。

「戲作小詩君勿笑，從來佳茗似佳人。」在蘇東坡之前沒有人如此寫過茶，然而細細品味卻又是如此貼切。

在裊裊茶煙裡，啜清茗、吐茶香，茶似神秘的女子，令人玩味。後世將他的另一首詩中「欲把西湖比西子」與「從來佳茗似佳人」合為一副對聯，詩中雖說「戲作」，實則是傾注了蘇東坡對茶的無限情懷。

這些膾炙人口的經典茶詩，若非不是對茶有著發自內心的深刻熱愛，如何能寫出如此令人神往的絕妙詩文，這些文字也如實體現了蘇軾豁達的胸襟與豪邁氣質。

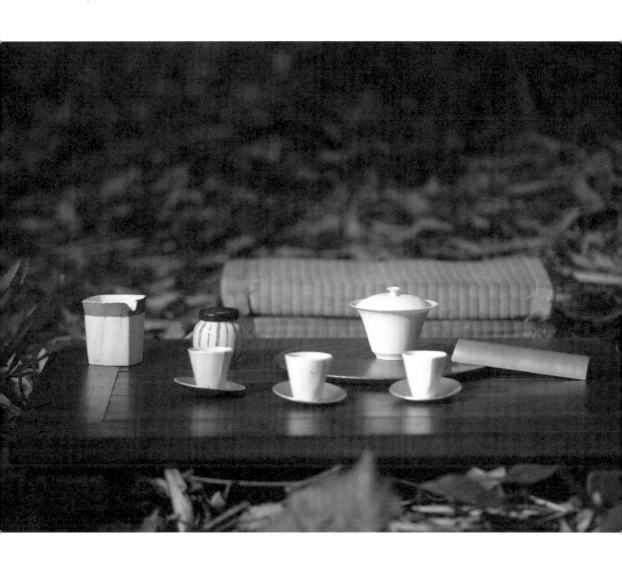

02

茶痴陸游

南宋愛國詩人陸游是個著名的茶痴，生於浙江茶鄉，一生仕途坎坷，難展宏圖，然而對於茶的鍾情，並沒有因為多舛的命運而有所改變。

陸游曾兩度擔任茶官，他精通茶藝、善賦茶詩，一生著有茶詩三百餘首，數量位居歷代詩人之冠，詩文中多處談到宋代茶文化的深刻內涵，被後人稱頌為「續茶經」。

陸游精通烹茶、品茗之道，經常藉由烹茶煮茗時撰寫詩文，以記錄當時的心情，對茶所傾注的深情，盡在其傳世的詩文篇章，一如：「歸來何事添幽致，小灶燈前自煮茶。」〈自法雲歸〉、「名泉不負吾兒意，一掬丁坑手自煎。」〈北窗〉、「雪液清甘漲井泉，自攜茶灶就烹煎。」〈雪後煎茶〉、「眼明身健何妨老，飯白茶甘不覺貧。」〈書喜〉，只要有茶為伴，哪怕是粗茶淡飯的日子，都能夠感到無比幸福。

陸游對茶的癡心，充分表現在他對茶聖「陸羽」的無限景仰與愛慕上。

他與陸羽同姓，並自詡「江南桑薴家」，「桑薴」指的正是陸羽，因此他曾懷疑自己前世是陸羽的化身，並自號「茶神」。

五十多歲時，被任命為福建路平茶公事，福建武夷山是中國出了名的產茶之地，也因此他遍嚐武夷、福建名茶，並遊歷峨嵋、顧渚等地，同時潛讀陸羽《茶經》，鑽研品茶之道，留下很多絕妙的詠茶詩文。

詩文中不乏稱揚「建溪官茶天下絕」、「隆興第一壑源春」和「叙頭玉茗妙天下，瓊花一樹直虛名」，同時品鑑和研究福建的北苑茶、武夷茶、壑源茶及各地清泉，盡成繚繞心頭的好味道。

他出任茶官，晚年又隱居茶鄉，可以說與茶有不解之緣，尤其鍾情於故鄉紹興的名茶「日鑄茶」。當時「日鑄茶」作為著名貢茶，十分注重烹煮功夫，正所謂「囊中日鑄傳天下，不是名泉不合嘗」，更寫出了陸游對品茗用水的堅持與講究，因此留下了許多氤氳繚繞的飄香之作，值得後人細細品啜與吟詠。

03

《紅樓夢》與茶

有人說，一個時代的文學，可以反應一個時代的文化與生活。

《紅樓夢》作為中國古典文學名著，全書共有一百二十回，文中提到有關茶的部分高達兩百七十多次，其中最經典的是在第四十一回。

妙玉是個深諳茶藝的女子，在大觀園裡的「櫳翠庵」裡帶髮修行，十八歲便已習得了一手泡茶的絕藝。

有次賈母帶著劉姥姥到「櫳翠庵」喝茶，甫進門，只見妙玉親自捧了一個海棠花式雕漆填金「雲龍獻壽」的小茶盤，裡面放一個成窯五彩小蓋鐘，捧與賈母。賈母道：「我不吃六安茶。」妙玉笑說：「知道。這是『老君眉』。」賈母接了，又問：「是什麼水？」妙玉道：「是舊年蠲的雨水。」

哇，這賈府的當家主母可不是一般人啊，聽她如此一問，便知是個懂茶的行家呢！

賈母便吃了半盞，笑著遞與劉姥姥：「您嚐嚐這個茶。」劉姥姥便一口吃盡，笑道：「好是好，就是淡些，再熬濃些更好了。」賈母眾人都笑起來。

然後眾人都是一色的官窯脫胎填白蓋碗。

劉姥姥作為一個鄉下粗人，哪裡懂得品茶，渴了就喝茶便是，只要把茶熬濃一點就好，這也與賈母的淡雅品味形成了鮮明的對比。

隨後妙玉便把寶釵、黛玉二人叫到耳房去喝茶，寶玉也悄悄隨後跟了來。

妙玉自向風爐上搧滾了水，另泡了一壺茶。寶玉便走了進來，笑道：「你們吃體己茶呢！」

妙玉拿給寶釵的茶杯上鑴著「瓟斝」三個隸字，後有一行「晉王愷珍玩」小真字，據歷史學家考證「瓟斝」是指葫蘆做的杯子，在當時是極複雜的工藝，而「晉王愷珍玩」則是晉朝富商「王愷」所有，又有「宋元豐五年四月眉山蘇軾見於祕府」一行小字，妙玉斟了一斝遞與寶釵。

那一隻形似缽而小，也有三個垂珠篆字，鑴著「點犀盉」。妙玉斟了一篝與黛玉，仍將前番自己常日吃茶的那隻綠玉斗拿來斟與寶玉。寶玉笑道：「常言『世法平等』。他兩個就用那樣古玩奇珍，我就是個俗器了？」妙玉道：「這是俗器？不是我說狂話，只怕你家裡未必找得出這麼一個俗器來呢！」寶玉笑道：「俗語說隨鄉入鄉，到了你這裡，自然把這金珠玉寶一概貶為俗器了。」妙玉聽如此說，十分歡喜，遂又尋出一隻九曲十環一百二十節蟠虬整雕竹根的一個大盉出來。

隨後妙玉執壺，只向海內斟了約有一杯，寶玉細細吃了，果覺輕淳無比，賞讚不絕。

黛玉因問：「這也是舊年的雨水？」妙玉冷笑道：「你這麼個人，竟是大俗人，連水也嚐不出來！這是五年前我在玄墓蟠香寺住著收的梅花上的雪，統共得了那一鬼臉青的花甕一甕，總捨不得吃，埋在地下，今年夏天才開了。我只吃過一回，這是第二回了。你怎麼嚐不出來？舊年的雨水，哪有這樣清醇？如何吃得！」

妙玉這女子雖然出家修行，然其對人的分別之心與孤傲之性，並未因出家修行而有所收斂，反倒是無所遁形的表現在言談與舉止中。

賈府作為封建時期豪門貴冑的代表，更反映了傳統社會的風俗人情，賈府上從賈母、下至丫鬟日日都離不開飲茶。

短短一個章回，曹雪芹濃墨重彩的把茶器、茶盤、茶杯、茶水，鉅細靡遺地描繪了一番，與其說是妙玉對於茶道中擇水、選器、選茶的講究與嫻熟，倒不如說曹雪芹先生是中國近代文人裡最懂

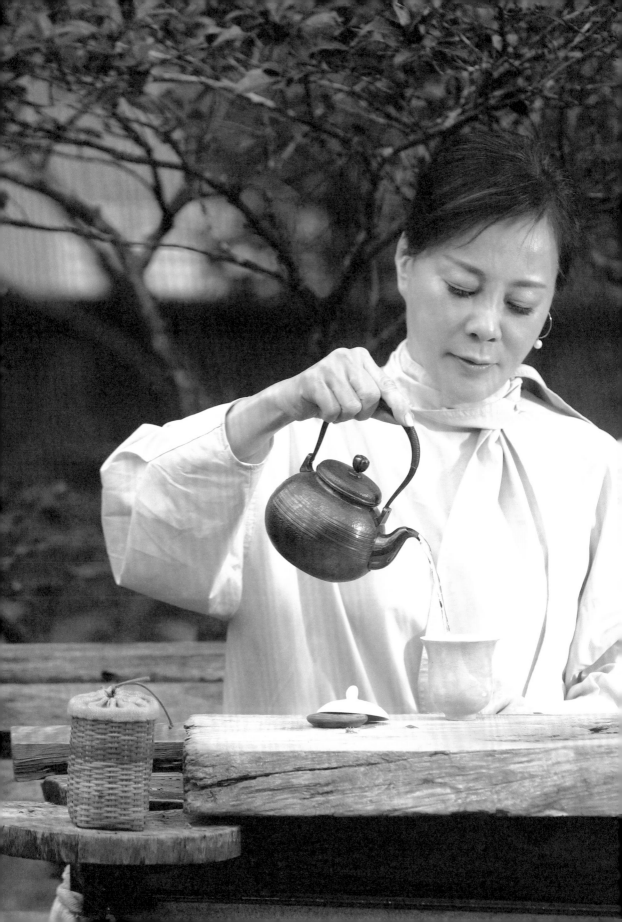

茶、最深諳茶文化的茶道大家。

書中寫到很多茶的類別和功能，有家常茶、敬客茶、伴果茶、品嚐茶、藥用茶等，更提到許多知名茶品，如：西湖的「龍井茶」、雲南的「普洱茶」（風露茶、女兒茶）、福建的「鳳隨茶」、湖南的「君山銀針茶」、暹羅（泰國）進貢的「暹羅茶」等。

上述都是清代上層社會慣用的茶品，更是皇室御用的貢茶，在一般家庭根本沒有機會飲上一杯，由此更可見賈府當時的繁盛與富貴。

一生歷經家族興隆與衰敗，見證樓起樓塌的曹雪芹，對人生有著豐富的閱歷，在書中對茶禮、茶俗也有很多深刻的描述，如第二十五回，王熙鳳與黛玉送去暹羅茶，黛玉吃了直說好，鳳姐就趁機打趣著說：「你既吃了我們家的茶，怎麼還不給我們家做媳婦？」這裡用「吃茶」的民間禮俗，代表女子受聘於男家，又稱作「茶定」。

此外，第七十八回，當寶玉讀完《芙蓉女兒誄》之後，便焚香品茗，以茶供祭祀晴雯，遙寄情思，同時呈現寺廟中的奠晚茶、吃年茶、迎客茶等習俗。曹雪芹揉合情思與茶境，創造出許多形象鮮明的描繪。

在晴雯即將去世之時，她向寶玉索茶喝：「阿彌陀佛，你來的正好，且把那茶倒半碗我喝，渴了這半日，叫半個人也叫不着。」寶玉將茶遞予晴雯，只見晴雯如得了甘露一般，一氣便灌了下去。

同樣地，當八十三歲的賈母即將壽終時，睜着眼要茶喝，卻堅決不喝人蔘湯，喝了茶後，竟坐了起來。茶，無疑搭起了生與死之間的橋樑，展現出一茶一人的情深與情真！

《紅樓夢》是一部集中國茶文化之精髓的文學大作，所以後世才說：「一部《紅樓夢》，滿紙茶葉香！」

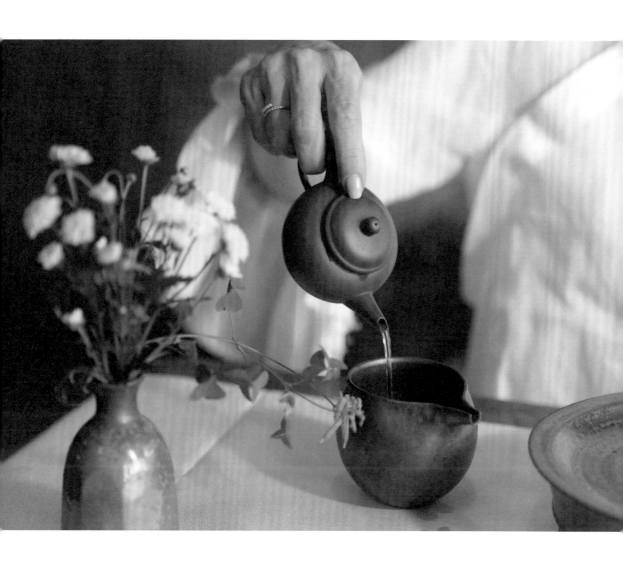

04

品茶的意境

明代是中國歷史上最具生活美學的朝代，從飲食、服裝、傢俱、插花、茶藝等，都有數位文人雅士撰寫成書。

晚明進士出身的戲曲家屠隆也是愛茶、懂茶的茶人，在他著作的《茶說》，不過短短上千字，已將茶之精神從裡到外都說個通透。

我對他其中的〈八之侶〉特別有感：「茶灶疏煙，松濤盈耳，獨烹獨啜，故自有一種樂趣。又不若與高人論道，詞客聊詩，黃冠談玄，緇衣講禪，知己論心，散人說鬼之為愈也。對此佳賓，躬為茗事，七碗下咽而兩腋清風頓起矣。較之獨啜，更覺神怡。」

品茶品的不只是茶、意境，還有人，所以有「茶性即人性」、「茶品即人品」的說法。當我們與志趣相投的三五好友共同品茗，談古論今，是人生何等美事；如果沒有遇到對味的茶友，獨自泡上一杯好茶，細細啜飲，是樂趣，更是享受。

攝影展有感

05

一天，應友人之邀，前去參加一場法國攝影家的作品展。

這位策展人提到：「攝影藝術家透過攝影機的鏡頭，去捕捉生命當中短暫的片刻跟美好，可是也往往因為這樣框架式的鏡頭，讓你失去了鏡頭以外更多美好的世界。」當下，我被這句話深深打動。

同樣在喝茶上，當我們聚焦在一杯茶湯裡，而漏失了很多茶以外的更多美好。因此，這本書要講的不是教你細究茶的滋味，而是帶你透過這杯茶去連結到更多茶以外的世界。

我跟自己的小孩喝茶、跟先生喝茶，透過教學與學生喝茶，藉著一杯溫熱的茶來潛移默化，讓自己不管是身心上的改變、對事物的看法，也會有更多的包容心，可以接受更新的觀念，不論新舊的融合，或是東西的撞擊，都可以提升自己的視野，寬廣自己的內心。

因此，當你用相機鏡頭捕捉美好片刻的同時，也可能因為這個鏡頭而框住了你的視野，同時也漏失了更多的美好事物，是不是很可惜呢？

喝茶也是如此，如果一直在茶湯裡面糾結，多一點、少一點、濃一點、淡一點，反而忘記了茶所帶來其他美好的內涵。

茶是為了分享，少了分享的精神，其他就本末倒置了，這也是本書要帶引出的體悟，想把茶的美好精神分享出去，傳承下去。

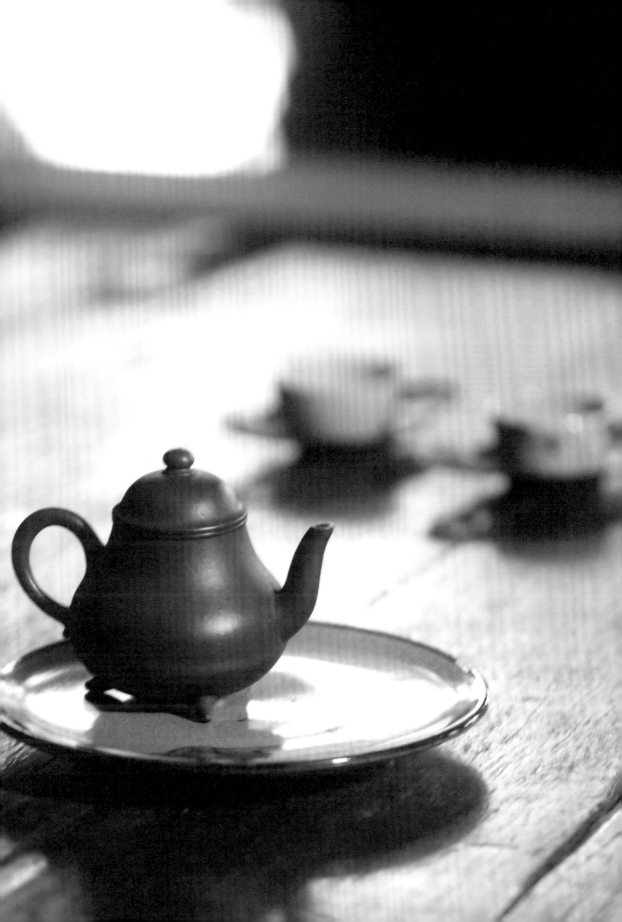

輯
VI

茶人的
日常修煉

行茶中所有的儀軌都只是形式,「茶湯」才是茶道藝
術的精髓,如何讓茶湯成為最美的一道風景,泡一杯感動
人心的茶,是茶人畢生的修煉。

01

茶日常

茶一直是我日常生活的一部分，所以家裡的小孩耳濡目染之際，也養成很好的喝茶習慣。他們並不懂那個茶好不好喝，只是覺得大人每次要講話，就會先泡茶。

有一天，小兒子跟我說：「爸爸媽媽，我有事想找你們聊一聊。」我就看著他在桌上泡了一壺茶，放了三個杯子。那時候的他才十六歲，哥哥上大學，他跟哥哥差三歲。

他突然問我：「為什麼不讓哥哥讀體育系？」我沒答話。

「我問妳，人活在世上，是不是要開心？」他又問。

「對啊！」我回。

「那請問，如果今天有人要妳做一件妳不開心的事，妳會想做嗎？」

「不想啊！」我答。

「他一輩子都在打球，我希望他讀大學以後，可以學習另一個專業。」我回答。

「那哥哥打球會很開心，讀體育也會讓他很開心，妳為什麼不讓他做開心的事呢？」

因為大兒子從小就開始打球，到現在，我覺得他可以換一個專業來學習了。

如果只是念體育系，對他來講已經沒有挑戰性，我覺得他應該多學習另一項技能。況且現在都說要有「兩把刷子」、要「斜槓」，我不希望他只會打球，變成頭腦簡單、四肢發達。

小兒子對著我嚴正說道：「媽媽我跟妳說，小孩是上帝送給父母的一顆種子，上帝給妳這顆種子，也許是菊花、也許是蓮花、也許是玫瑰花，妳不知道，妳必須要種下來等他開花，父母親不能決定種子該開什麼花！」

「如果哥哥只是菊花，妳偏偏要讓他變成蓮花，又大又美、人見人愛，可是他就不是蓮花的種子啊！他也不會因為妳施肥澆水就變成蓮花。如果妳給錯了營養，他可能就開不了菊花，也成不了蓮花，他一輩子都會很痛苦啊！」

接著，他又振振有詞：「父母親只是園丁，妳只能澆水、施肥，但是花季、花期跟開什麼花都是上帝決定的！」第一次驚覺自己的兒子竟然這麼老成，內心突然湧起一股欣慰之情，卻也啞口無語。

此後只要他一泡茶出來，我就和老公說：「兒子又要開示了！」

兩兄弟從小喝茶，同時也學習到茶的沉穩，養成愛思考的性格。其實哥哥考大學也不關他什麼事，但他覺得我不應該左右哥哥的興趣。

記得最後他跟我說：「妳如果叫我去打球，我一定想要哭！因為我一點也不喜歡，可是妳叫哥哥像我這樣讀書，他一定也不喜歡，因為他不是讀書的種子，我也不是打球的種子，所以請妳讓我們做自己開心的事，好嗎？」

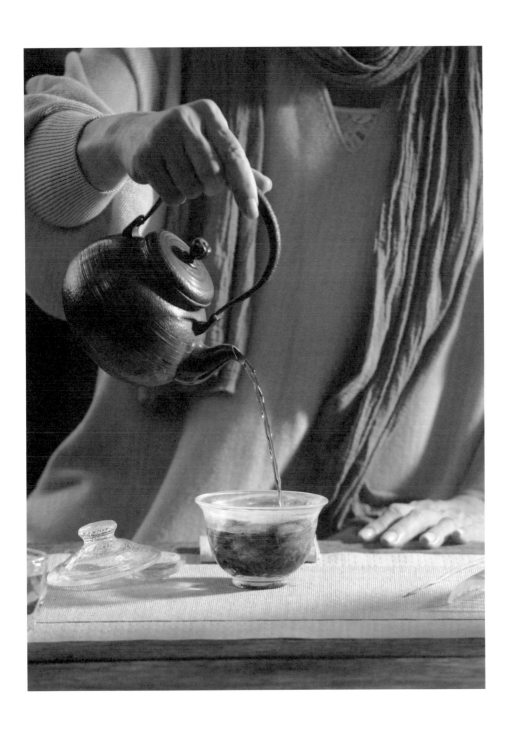

02

一杯茶參透人生

週末的午後，外面下著大雨，家中只有我跟小兒子。

當我泡好茶，兒子說：「我也要一杯。」

我招呼他過來喝，母子倆，天南地北無所不聊，聊到一半，他突然說：「為什麼中國的父母都覺得要『養兒防老』，連妳也不例外？」

我回他：「你覺得這種想法不對嗎？」

兒子悠悠地說：「當然不對啊！母愛之所以被歌頌，是因為不求回報，如果妳有這種想法，那麼母愛就一點都不偉大了！」

身為母親的我，一聽到這段話，當下兩行眼淚就撲簌簌地掉下來，內心出現各種複雜情緒。

「為什麼要養一個這樣的小孩來氣自己呢？還希望我不求回報，不然就不偉大？」當時內心真的很激動。

兒子接著對我講了另一句話：「每天都有很多車子開過隧道，妳不能說經過隧道的車都是隧道的。」

天啊！原來媽媽只是一個「隧道」？小孩只是「經過隧道」而已，你怎麼能夠對他有什麼期待呢？那一刻，我真的有五雷轟頂的感覺，事後回想似乎也有一點理解他的想法了。突然之間也有了一個很大的覺悟。

兒子因為從小接受西方教育，但喝的卻是東方人的茶，思想其實「又東又西」，所以他認為小孩不是父母的財產，長大了就是他自己，跟父母沒關係，如果他願意孝敬你，那是因為他感恩，是他願意做，可你又不能對他有所期待。

這也是我意外發現，也許他說話的當下，讓我滿是感傷，可是他說的也都是事實啊！看來需要再參透人生的，應該是我這個娘。

03

茶湯中見情意

我習慣每天以茶作為一天的結束。

可是，身邊的伴侶有時候並不是都會坐下來，陪你去喝那杯睡前茶。

我先生是個球迷，喜歡看棒球、高爾夫球和一些體育性節目，我會在旁邊茶桌上泡茶，但是我們誰也不影響誰，他看他的球賽，我泡我的茶。

但是我一樣與他分享我的茶湯，我會拿一個馬克杯在旁邊，我泡五杯茶，自己喝一杯，其他幾杯倒在馬克杯裡，變成一大杯。

泡完茶後，馬克杯也滿了，我端過去給他喝，他只會說一聲謝謝，之後便繼續看他的球賽、喝他的茶。我也喝我的茶，兩人安靜地共處一室。

夫妻之間生活久了，真沒有那麼多可說的浪漫，也沒有那麼多可以聊的情話，可是有時候共享一杯茶，也是一個很美好的事。

我們雖然沒有對話，也沒有談心，可是那杯茶連結了我們彼此的心。

他看他的電視，我泡我的茶，可是心還是在一起，那杯茶湯扮演著一座橋樑，情意在茶湯裡持續湧動。

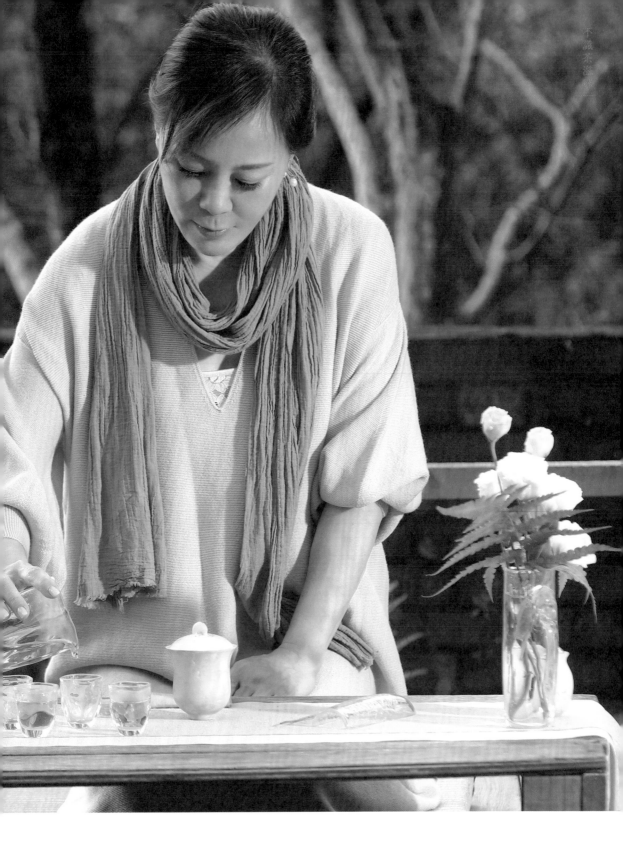

04

女孩席方

那女孩與我相交三十年，她才華洋溢，有一手令人讚嘆的花藝，更習得一手好茶。但凡有人需要，無論派對或茶會，她總會默默為人操刀佈場、插花，作為她的朋友真的很幸福。

那一年她病了，而她卻堅強得讓我以為她沒事，以為她可以挺過去，但是她悄悄走了。臨走前，她在病榻上辦了一場茶會，我沒有參與，因為我不知道那是訣別。

她只留下一方茶巾予我，看著這方布巾，時間彷彿又回到了昔日的時光——她為我佈置婚房、為我工作室插花、在我孩子的滿月和生日時，為我家裡的派對張羅；聖誕節、新年、家人的生日派對，一直都有她的花陪伴著。

多年來覺得一切都是這麼自然而美好，就像家人一般，我們一起喝茶、聊茶、她愛茶、愛花，她左手執壺的樣子，是那麼獨一無二，她的巧手總令我讚嘆，無論是花、是茶，她信手拈來都能自成一格。

她這麼美好，卻又如此短暫，看著她留下的一方茶巾我經常恍惚，唯一可以讓我緬懷的一席布巾——

再見了，我的摯友，願妳在天涯、海角，都能有茶陪伴、有花相左。願妳一切安好，願來生再能與妳共飲一杯茶。

05

藍色蓋碗

茶道文化有七美，分別是缺陷、簡素、枯槁、自然、幽玄、脫俗、靜寂，其中又以缺陷為最。

一只藍色蓋碗，一直是我的愛寵，某日學生突然來教室尋我，一時興起，兩人相邀一起帶著茶具去郊外訪茶，她讓我先去更衣，主動幫忙打包茶道具，兩人開心地帶著茶具去旅行。

到了目的地，打開茶箱，觸目驚心發現我的美麗愛寵已然有了三處的破損（因打包不全加上山路崎嶇顛簸），當下心情瞬間跌到谷底，一度無法平靜品茶，心情也因此沮喪起來，自此，我不再輕易讓任何人碰我的茶具。

回來後，一直不忍丟棄這個破損的愛碗，看著它，心中有著難以言喻的不捨。

直到多年後，學生中有一位陶藝家，看到這個破損的蓋碗，他自告奮勇地說：「老師讓我來試試看吧！也許有機會可以把它修補起來！」

雖然這是他第一次做「金繕」（修補瓷器），但是我的愛碗因而得以修復，而且多了三道可愛的鎏金，霎時之間，整個碗變得氣質華麗，它不再是單調素樸的藏藍色，像是戴了金飾的女子，多了一份難以言喻的貴氣，出落得更加活潑有朝氣。

從未想過，一個破損的碗會因為巧妙的修補，轉身帶來更豐富多彩的樣貌。

此後這個蓋碗只要一出場就很有話題，當它完好無缺的時候無人問津，卻在它有了殘缺後更為華美，更顯獨特，這也充分體現「茶道七美」中的殘缺之美。

以自然、寬容之心看待一切事物，才能在不完美中更顯圓滿，只有在明白「無常」是「常」時，才能更加心無罣礙。

這使我想起日本美學大師岡倉天心的話：「人只有在內心能讓殘缺成為完整時，才能領悟真正的美。」就如新竹的白毫烏龍茶（東方美人茶），只有被小綠葉蟬叮咬過的茶葉，才能誘發出甜美的蜜香，也只有帶著蜜香的茶，才能成為上等的東方美人茶。

因為不完美而成就了完美，這也許是另一種更深沉的人生境界吧！

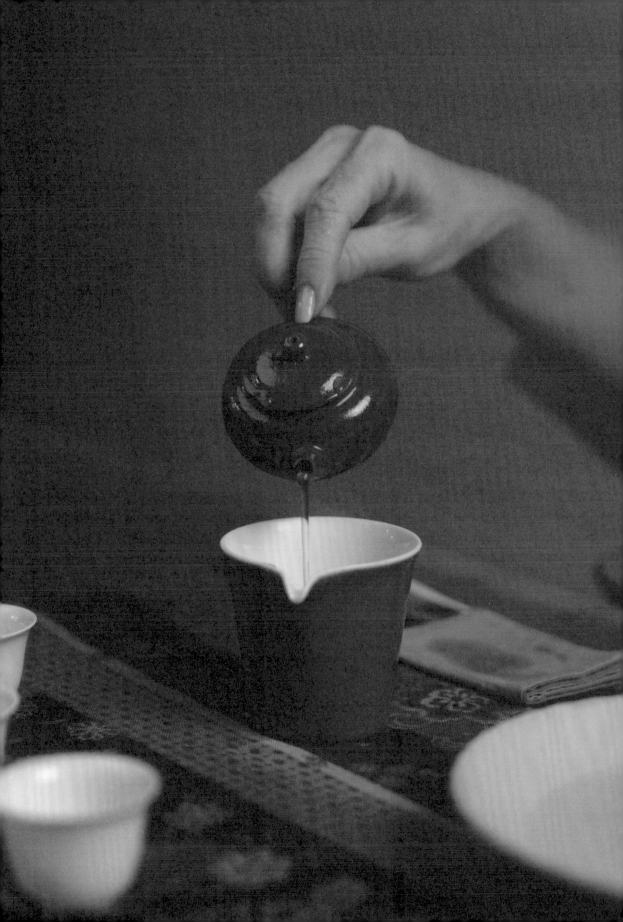

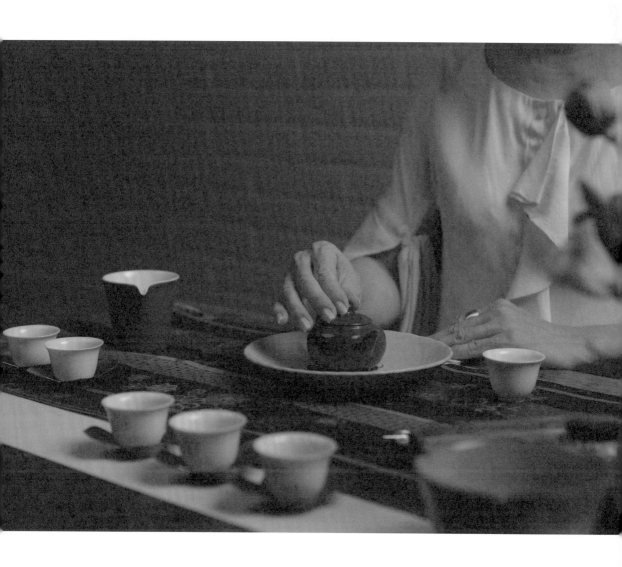

茶人的覺知

06

茶道運用著全方位的感官經驗，眼、耳、鼻、舌、身、意，「六識」是我們辨別各種事物的感官活動。

在茶事的進行中，藉由「反覆」及「細節」的訓練，可以不斷提升感官的敏銳度、身體的覺察力，更能從感知的細微中品味出茶湯的變化、茶事進行的節奏，以及茶主人對於茶事的誠意與態度。

茶道沒有絕對的公式。泡茶、習茶需要各自下功夫，每個人來自不同環境，有各自成長背景、不同的想法和價值觀，表現在茶湯的品質上也各異其趣。

泡茶、行茶時，茶人以自心初始劃下結界，結界形成後，內心就像琉璃一樣清淨無染，不受侵犯、不被干擾，因此茶席上寡言少語，用心觀察、細細體會，才是茶人修煉的基本功。

細心觀察水壺裡颼颼蒸騰的水氣，進而推斷水的溫度，控制火的大小，如果使用炭火，則從炭的大小與份量，來配合茶事進行的節奏。有經驗的茶人，可以精準地推斷水的溫度和茶葉出湯的時間。

茶道雖有完整的儀軌，卻沒有標準的答案，只有念念分明的心，才能詮釋一杯完美的茶湯。

這些看似無為的茶道儀式感，經過長久的鍛鍊，會內化成一個人的生活品味與生命態度，幫助我們更清楚、更敏銳地覺察事物的本質。

即使是剛剛接觸茶道的人，也有人認為茶道的儀軌是簡易且可被理解的，同時也有人感覺茶道

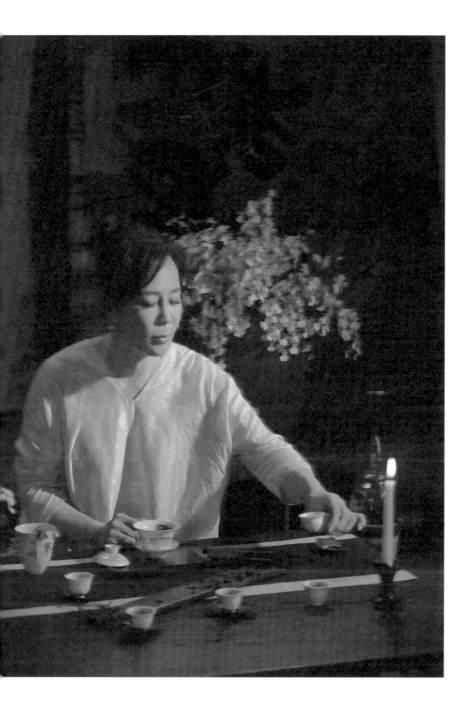

的禮儀是困難且繁瑣的。

　　每個人因著個性不同，對於事物的專注力與耐心，也各不相同。有些人可「以茶入道」，而有些人就算表面正襟危坐地泡茶，然而內心紛擾的活動也會寫在茶湯裡，因此從茶湯的細微變化中，也能窺見其內涵，茶人不可不慎！

07

茶人的修煉

一個茶人如果能恪守一份素樸的真誠，再加上一顆純淨的心，安住在自己的「結界」，便可以面對茶、詮釋茶。

「結界」雖是宗教用語，修行者為了防止修法時被魔入侵，設下「結界」以保護道場與修行者，「結界」內是具有一定法力的。

茶人自設「結界」是為了避免行茶時，受到外界過多的干擾，而影響茶湯的品質與穩定。

茶人在茶席的「結界」裡，需要透過念念分明的心，練手、練味、練心，都是茶人修習的基本功。

行茶中所有的儀軌都只是形式，「茶湯」才是茶道藝術的精髓，如何讓茶湯成為最美的一道風景，泡一杯感動人心的茶，是茶人畢生的修煉。

在茶湯裡照見自己，在茶席的「結界」裡，以念念分明的心事茶，透過行茶來完成心的活動，洗滌身心，也是一種「茶禪」！

日本茶道在千利休的時代，所有茶室的入口都非常低矮，大約是一個桌子的高度。

所有人進入茶室之前，如果戴帽子，請卸下來，如果是武士，請把佩刀也卸下來。無論是什麼身分，進了茶室之後全部都把它放下，這也是提醒我們，在茶之前，是沒有身分之別。

「在茶之前，你只有一顆素簡的心。」無論是貴族、皇室、平民百姓，進到茶室後，就沒有高低貴賤之分，當下只有一種身分，那就是——茶人。

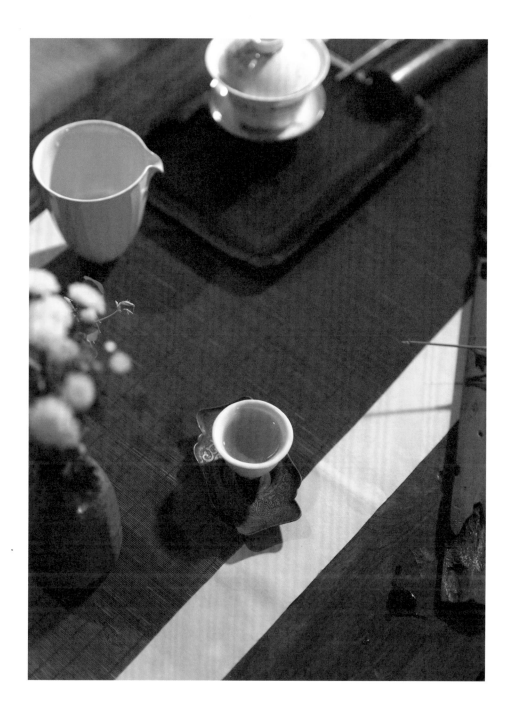

淡定從容，感受由茶內化的安定力量

一路走來，喝茶、習茶、泡茶、教茶，幾乎占了我一生重要的時光。

宴客時，還未開席前得先喝茶，客人飽餐後，閒坐談天時也喝茶，其他像是文定奉茶、結婚敬茶的禮俗，可說婚喪喜慶、送往迎來都離不開茶。

在我的記憶裡，只要有人的地方，都會有茶；只要群聚的地方，一定有茶。只是近幾年來，咖啡也變成第二種選項。過去華人的世界裡，客來奉茶是我們唯一的選項，儘管現在有了更多選擇，茶還是具有一個重要的位置。

多年習茶、教茶的經驗，發覺一個人若認真習茶三年後，再回顧三年前的自己，絕對跟現在不一樣。

別人也許不明白你的心路歷程，但自己絕對清楚。三年自有變化，五年再回首更是不同，十年則是全然地翻轉，做事情的速度慢下來了、說話的速度也和緩了，與人應對進退的方式變得更加沉穩內斂了，遇到不如意的事，可以包容了，喜悅之情，也不會過度張揚。這一切淡定從容，是茶的內化，才彰顯出的安定力量。

禪茶作為一日收尾與自省

長年下來，我養成一個習慣，不管今天多忙、喝了多少茶、上過多少課，我總會在睡前為自己

泡一杯茶，這是與自己內心的對話，是我跟茶之間的關係，也是一種禪的結束。

我用禪茶作為一日結束，也作為這一天的自省。

一邊啜飲著屬於自己的茶，一邊反思一日之所為、所言，從早晨到晚上說了了什麼、做了什麼，有哪些可喜的、哪些可改的，為的不是茶，而是藉由這杯茶來完成自己的日省。

如果你也能養成這個習慣，經過三年的時間流淌、沉潛，怎麼可能與三年前一樣呢？怎麼可能沒有改變？這些看似無為，其實那個無為的力量是非常大，就是來自朝朝歲歲的那杯茶。

以純粹心事茶，留待人生回甘

這本書想要分享的，並不是茶有多好喝，而是希望藉由喝茶這件事，讓生活添加些趣味與色彩，讓生命更美好、人生更完整。

作為一個愛茶之人，學習茶道從來不是為得到另一個身分，或者附庸風雅，茶人無需因茶而改變自己，更無需因為習茶而轉換角色，只需以一顆純粹的心事茶。

如果因為「習茶」這些看似無為之舉，領略到生命存在的熱情與趣味，使你的視野更寬廣、生命更豐富、生活更美好，那麼你的茶已經昇華到藝術殿堂了。

一如我時常與學生分享，「茶」是樂譜，兼容婉約與奔放，遇到好的樂手（茶人），可以奏出美妙雋永的樂章。初見時的驚喜與臨別時的回眸，只留待齒頰訴說！

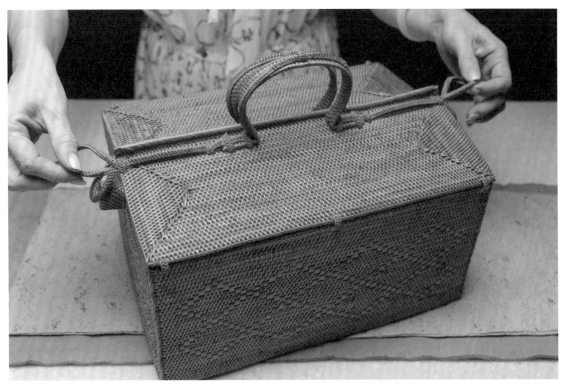

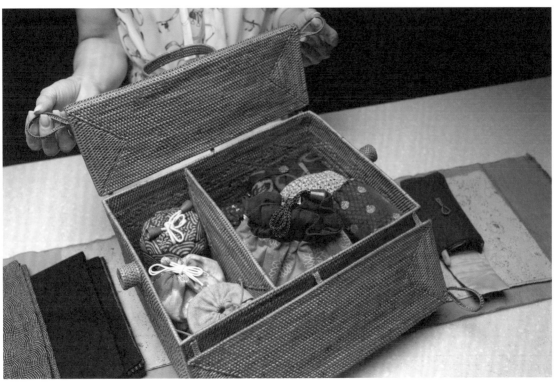

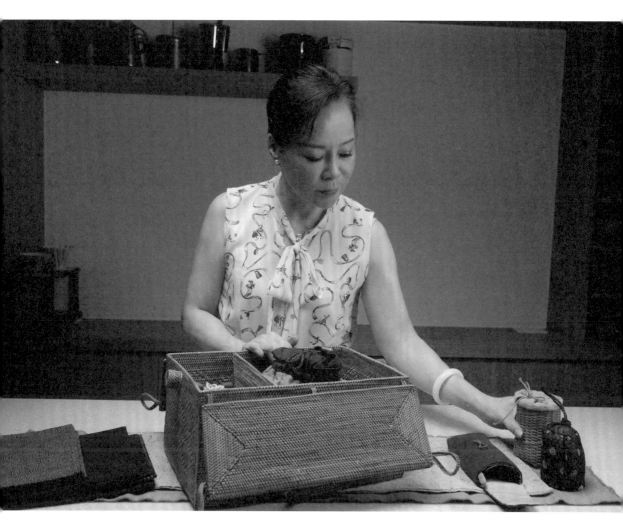

旅人的茶箱。

附錄

未央茶書院　學員習茶感言

154

01

令人大開眼界的一席茶——黃若婷

回想第一次經朋友的帶領，來到老師的茶書院喝茶。

老師的一席茶令我大開眼界，並且印象深刻，原來泡茶、喝茶和我想像中的老人茶截然不同。

老師的茶席與茶花相互襯托，茶席上所有的器物都令我感到好奇，茶席色彩的運用也很唯美，原來喝茶也能這麼有質感，如畫一般的茶席，深深吸引著我，也引領我走入了茶的世界！

在老師的引導之下，我開始認真投入茶道的學習之路。

習茶之後，慢慢才發現，原來茶有這麼多內涵，原來泡茶有這麼多的細節蘊含其中，其中是水、水溫、置茶量、茶出湯的時間，每個過程環環相扣、馬虎不得。藉由行茶的過程讓我得以專注、沉靜，而每一款茶隨著發酵與烘焙程度的不同，需要以不同的方式對待，泡茶、習茶讓我的心「更加安定」、「更加專注」，我喜歡並享受泡茶的時光。

雖然習茶的資歷很淺，但是喜歡和書院的學姊們一同學習，期待在老師的指導下，可以在茶道的領域中更加精進，更喜歡與家人朋友一起分享品茶的喜悅！

開啟對茶文化更深層的理解與體悟——黃憶申

02

多年前因緣際會下，而與有著深度茶文化背景的大稻埕結緣，開始進入茶的世界，從完全陌生到產生興趣，從輕鬆愉快的喝茶、習茶中，累積了對茶的喜愛與熱情，一路走來十年有餘。

幾年前在學姊的引領下，認識了 Julia 老師，從此進入茶書院學習，在老師的引導下，彷彿再度開啟了我對茶文化更深層的理解與體悟，茶是人生哲學，更是生命的一種境界。

老師闡述「茶道」與「茶藝」定義的迥異，如何輕鬆有趣的把茶帶入生活中，而自己心中的茶道精神還是念念分明、從容專注、定靜和美地如實進行著。

在 Julia 老師的引導下，使我對於茶的認知與學習，又再更上一層樓。

細細品味茶文化的深刻內涵，在習茶、行茶中，學習更多生活美學與人生哲學，來滋養自我的靈魂。

感謝 Julia 老師，讓我發現自己還有很多學習的空間。

茶文化博大精深，期待自己可以和書院的學姊妹們共同精進，並發揚美好的茶文化。

03

喝的是茶，品的卻是生活——陳婉琪

美妙的機緣，引領我來到未央茶書院，跟著博學多聞的 Julia 老師，和各個不同領域的優秀同學們一同學習、成長，連同我的家人、孩子也一同習茶，共同見識了許多關於茶的美好人事物。

「茶」提升了我的家庭溫度和生活品質。

在科技冷漠的時代，就算同在一個屋簷下，人們關注的往往只有手機裡的螢幕世界。

著手在自家打造一個茶空間，依著季節的流動，佈置一個屬於自己的茶席，不僅美化了居家，更提升生活品質。因為有茶的連結，使得家人之間更有話題，氛圍更融洽！茶香凝聚了一家人的心，茶席間家人談天說笑的氛圍很溫馨。

「茶」也改變了我的旅遊習慣，帶著茶箱去旅行。

曾幾何時出門旅遊，不會再考慮要背哪個包包拍照好看，而是會認真思考要帶哪一個茶箱，才能安全妥當地保護好茶道具。

抵達目的地後，也不再排滿行程追景點，亦或是瘋狂購物，而是雀躍地打開茶箱，拿出陪我一路輾轉的茶道具，在下榻的酒店，找個舒適的空間置一席茶，卸下旅途的勞頓，再緩緩展開我與茶的旅行。

期待自己能和「茶」繼續創造更多的美好時光！

04

因茶而受益，因茶而美好！——謝貴美

跟著 Julia 老師學習茶道已近三年，而老師卻已是我認定要一生跟隨的好老師。

老師常說她的茶道教學不是「貴婦下午茶」，如果有人想來 social 喝下午茶，執著的老師必會毫不猶豫地拒絕！

我是個熱愛生活的人，更是很多社團的成員，然而出生在茶鄉嘉義「梅山鄉」的我，如果沒有遇到 Julia 老師，也從未想過生在茶鄉，卻不瞭解茶文化的遺憾。

自從跟隨老師習茶後，老師的教導，除了行茶儀軌、茶知識、茶歷史、茶科學、茶道美學、生活美學，生命哲學等，都是老師的教導重點，也是茶人養成的基本功！

學茶之後，家人彼此間的距離變得更親近，滑手機的時間也變少了，互相話家常的時間增多，因為有了茶，一家人感情更緊密連結了，這些都是我學茶之前沒有意想不到的好處。

學茶之後，隨身帶著茶箱已成為我的習慣。

一個春日的午後，到朋友家作客，我開心地帶著完整的茶道具去分享，朋友們以為我只是帶些茶去泡，當我認真地佈置了個茶境，在春日的庭院裡信手拈來一枝櫻花，順著花的枝椏與線條，和枝剪下，移花入室佈在茶席上，經過短暫的拈花、佈席，在場的所有人，心開始慢了下來，朋友們看著我的茶席，無不嘖嘖稱奇。

一場儀式感十足的春日茶聚，於焉展開。

就著清雅的茶湯，我們各自分享不同的人生經歷，生活點滴，生命的種種感悟。一場優雅浪漫的春日茶聚，在歡聲笑語中劃下完美的句點！

學習茶道除了為我帶來生活上的種種樂趣，更在社交上為我帶來很多意想不到的驚喜。

感謝我生命中最重要的貴人 Julia 老師，為我開啟人生的另一扇窗，學習茶道豐富了我的生活，讓我贏得更多的友誼，生活變得更美好有趣。

人生中何其有幸，遇到一位亦師亦友的好老師，期待老師的新書出版讓更多人如我一樣，因茶而受益，因茶而美好！

05

在茶湯中關照真正的自己——洪秀真

退休後不經意地闖入茶世界，自此癡迷於茶事。

平靜的午後，來到未央茶書院，遇見如茶的女人——Julia 老師。

一群愛茶人跟著 Julia 老師沉浸在裊裊茶煙中，享受著茶湯的滋潤，甘甜、苦澀、鮮爽、淳厚，一種品味，一種閒適。

在品茗中體悟人生，在行茶中關照生命。在茶的面前卸下武裝，在茶湯中照見內心，自由、奔放、熱愛生命，那是我！

Julia 老師學識豐富，唯美淡雅，巧妙引導著大家學習的方向，識茶、辨茶、味、嗅覺的開發與記憶、美學的鑑賞與培養。

行茶如儀的老師，有著無限大的魔力，引導著大家品味創造許多美麗事物，從習茶中學習觀察生活中微小的事物，學習念念分明感受茶的流動，感受茶文化之美。

期待在老師的帶領下，和同學們繼續往茶路精進前行！

06

為自己泡一杯安頓身心的好茶——何素青

出生在「木柵茶鄉」的我，從小便離開了父親做茶的家，對茶並沒有太多的認識。年輕時因打拚事業，更是難有閒暇可以坐下來泡茶、喝茶。喝咖啡總是比茶來得容易許多。

婚後我定居在大稻埕，大稻埕是台灣早年最大的茶葉集散地，因地緣關係慢慢地對茶有了一些接觸與認知。

學茶之初，總覺得能能佈一席茶、泡一壺茶，是一件多麼幸福的事，然而更多的是遊戲的心情。

有幸在友人的引介下認識 Julia 老師，跟著老師習茶，讓我更學會在屬於自己的一席茶天地裡，為自己泡一杯安頓身心的茶，也讓我在忙碌的工作之虞，有一塊屬於自己內心的桃花源！

老師說得好，泡一杯好茶，除了有形器物的具足之外，更該具備的便是我們內心的這個小宇宙。行茶、注水的當下便已注定了一杯茶的滋味。

茶是寫在水面上的文章，更是茶人心情的反射。感謝熱情的 Julia 老師不吝分享，每當我離開教室時，都有一種洗滌心靈重新出發的輕鬆心情。

慶幸能夠與老師結緣，並來到書院與姐妹們共同學習，祈願我們能一起喝茶、品茶、學習生活，直到天荒地老！

國家圖書館出版品預行編目（CIP）資料

不識茶滋味/Julia Lee 作. -- 第一版. -- 臺北市：
博思智庫股份有限公司, 2023.08 面；公分
ISBN 978-626-96860-3-2（平裝）

1.CST: 茶藝　2.CST: 茶葉　3.CST: 文化

974.8　　　　　　　　　　　　　112001842

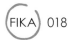 018

不識茶滋味

作　　者｜Julia Lee
攝　　影｜邱德興、王昱森
主　　編｜吳翔逸
執行編輯｜陳映羽
資料協力｜李海榕
美術主任｜蔡雅芬
媒體總監｜黃怡凡

發 行 人｜黃輝煌
社　　長｜蕭艷秋
財務顧問｜蕭聰傑
出 版 者｜博思智庫股份有限公司
地　　址｜104 台北市中山區松江路 206 號 14 樓之 4
電　　話｜(02) 25623277
傳　　真｜(02) 25632892

總 代 理｜聯合發行股份有限公司
電　　話｜(02)29178022
傳　　真｜(02)29156275

印　　製｜永光彩色印刷股份有限公司
定　　價｜500 元
第一版第一刷 西元 2023 年 8 月

ISBN　978-626-96860-3-2（平裝）
© 2023 Broad Think Tank Print in Taiwan

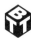

博思智庫股份有限公司

博思智庫粉絲團　Facebook.com/broadthinktank